做自己的主角

Isatisse 繪著

序

《做自己的主角》講述貝貝從前因自信心不足，朋友及大眾的標準往往與自己不同，所以經常感到迷惘。某一夜貝貝去了做占卜，占卜的過程就像一個奇遇，她走進了占卜卡牌中的世界，遇見幾位著名藝術家。了解過他們的故事之後，貝貝明白到應該如何生活才會快樂自在。

第一次創作繪本心情固然興奮，腦袋裡有很多不同的故事想與大家分享。第一章是由一些零零碎碎的記憶，以及和朋友傾談過的一些無聊事，再加上少許對人的觀察和幻想串連起來的。第二章以四位當代著名藝術家為主軸，挑選的都是我非常喜歡和欣賞的藝術家，他們在創作背後的那份執着和堅持很值得我們學習。在構思第三章時，發現這幾年創作的「眼袋女孩」，就是根據自己身邊的人和事再加一些幻想而串連出來的。創作「眼袋」系列越久，開始發現自己好像越能投入自己的世界，越能成為「自己的主角」。也許這是我「做自己」的方法。

每個人都是獨立的個體，希望每個人都能在煩擾的都市生活中覓得一個安靜、舒適的空間，創造自己喜歡的世界，做自己的主角。

作為插畫師，感激有這個首次創作繪本的機會。感謝編輯團隊的無限支持及協助。還有很多想畫的故事，搞笑的、瘋狂的、無聊的……希望未來有機會逐一分享。

目錄

CHAPTER 1

從前

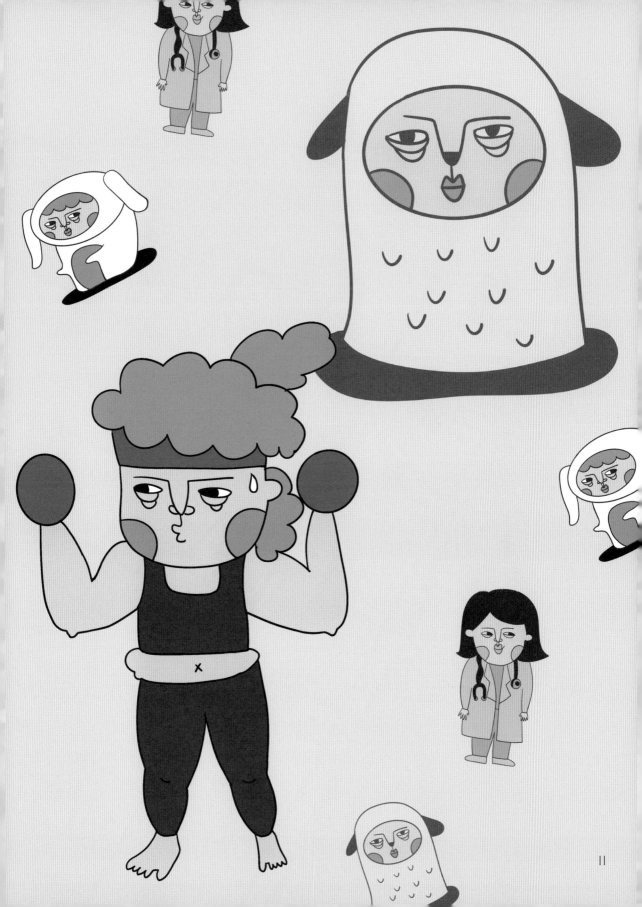

人人人也要一樣嗎？

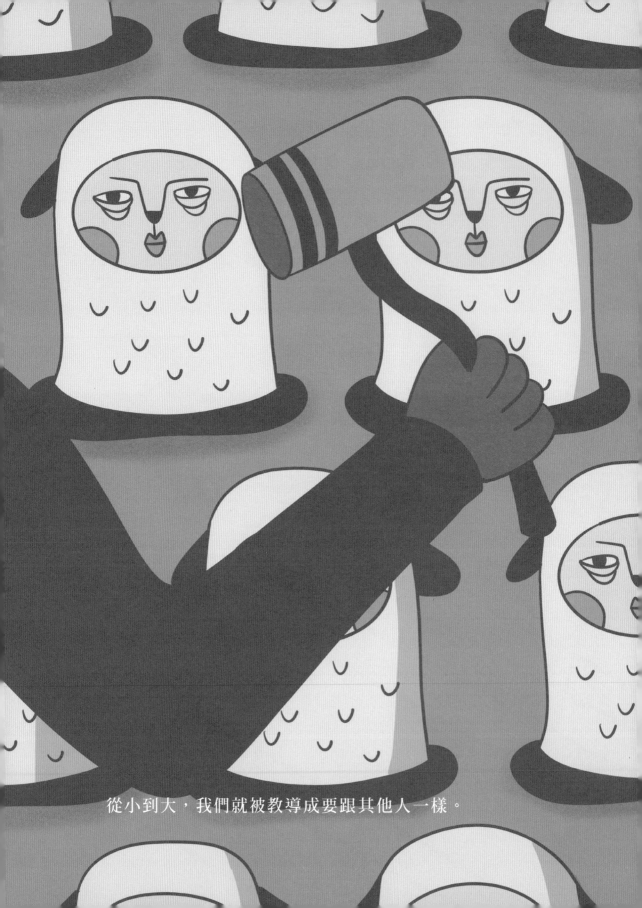

從小到大，我們就被教導成要跟其他人一樣。

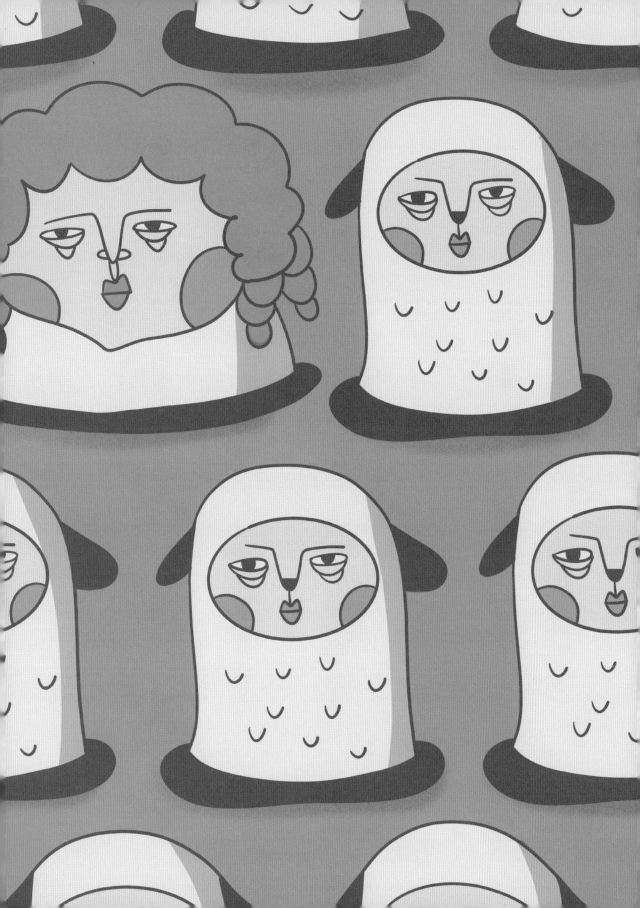

校服要一樣，髮型要一樣。

身高體重要跟標準。

就連上美術課都有指定格式。

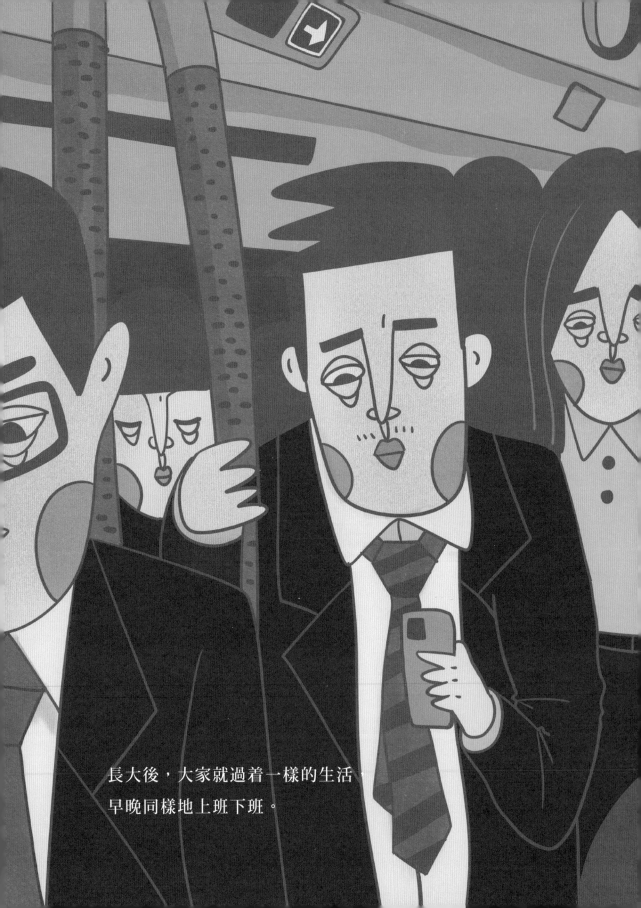

長大後，大家就過着一樣的生活，
早晚同樣地上班下班。

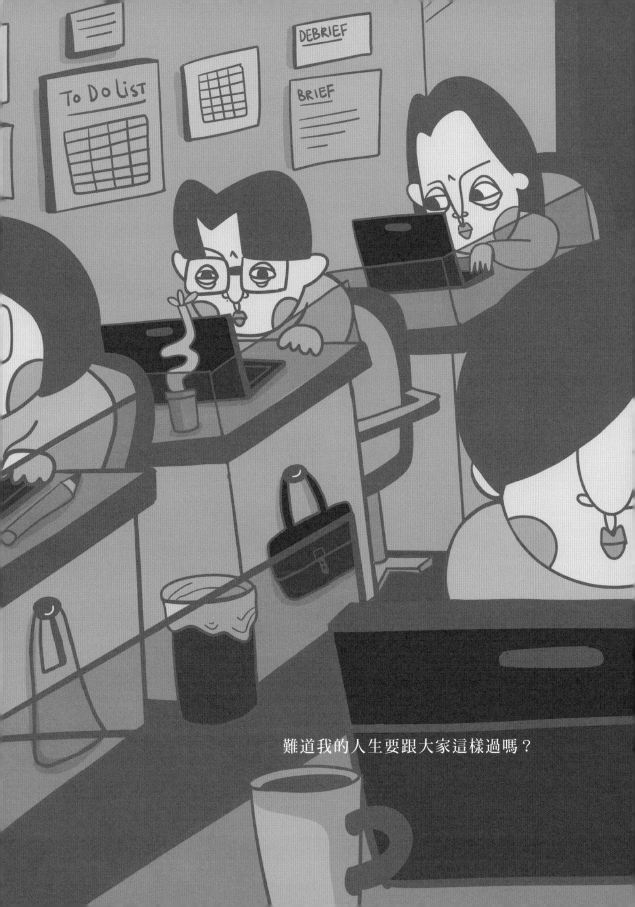

難道我的人生要跟大家這樣過嗎？

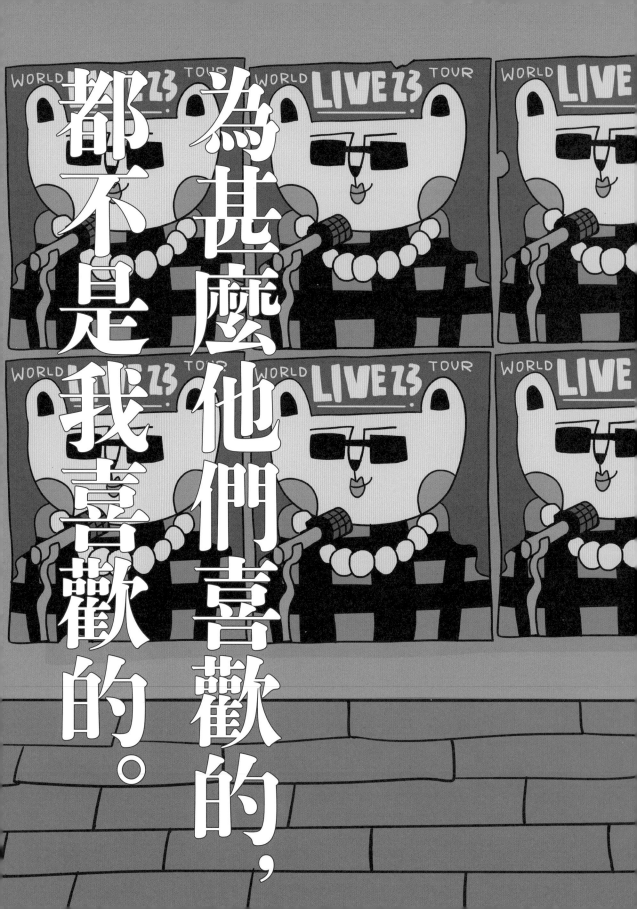

為甚麼他們喜歡的，都不是我喜歡的。

小時候說起我的志願，大家都說要賺很多錢或
當個專業人士，好像只有我會這般不切實際。

成為優雅的女孩是多麼困難的事。

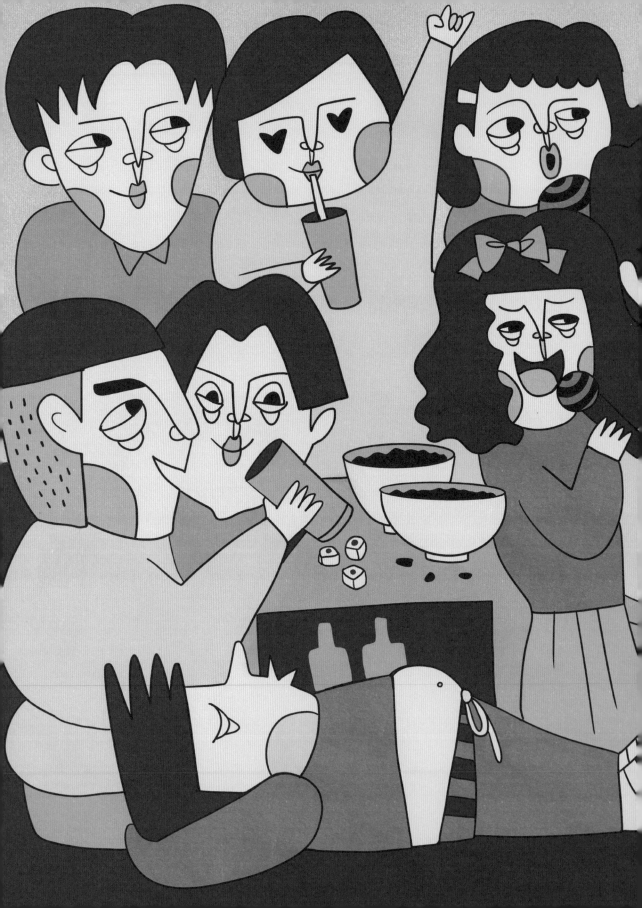

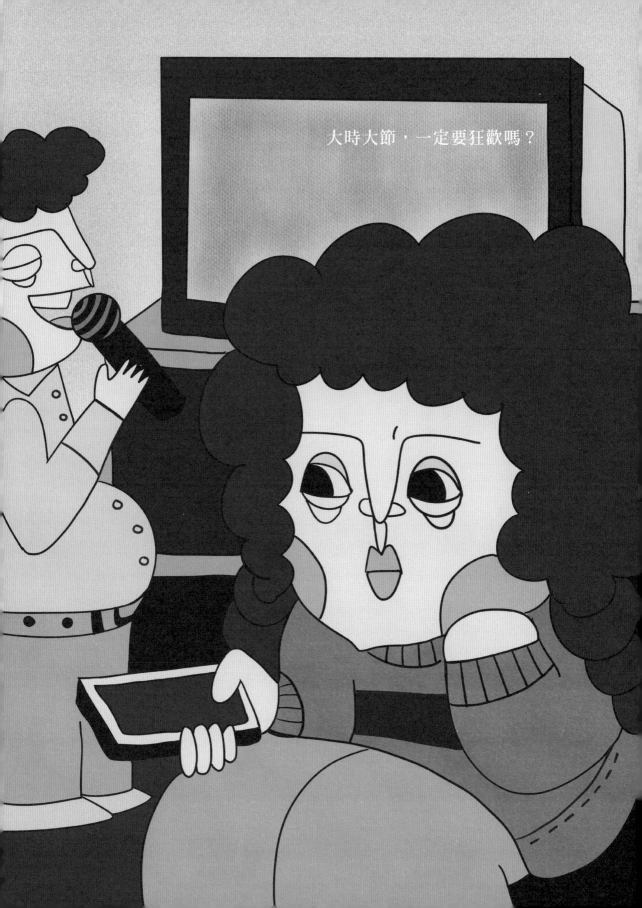

也許我的孤獨與迷惘是來自我的異類性格！
想成為一個受歡迎的人，成為大家的主角，
改變自己是必須的事。

就這樣下定決心，跟薄餅說再見。

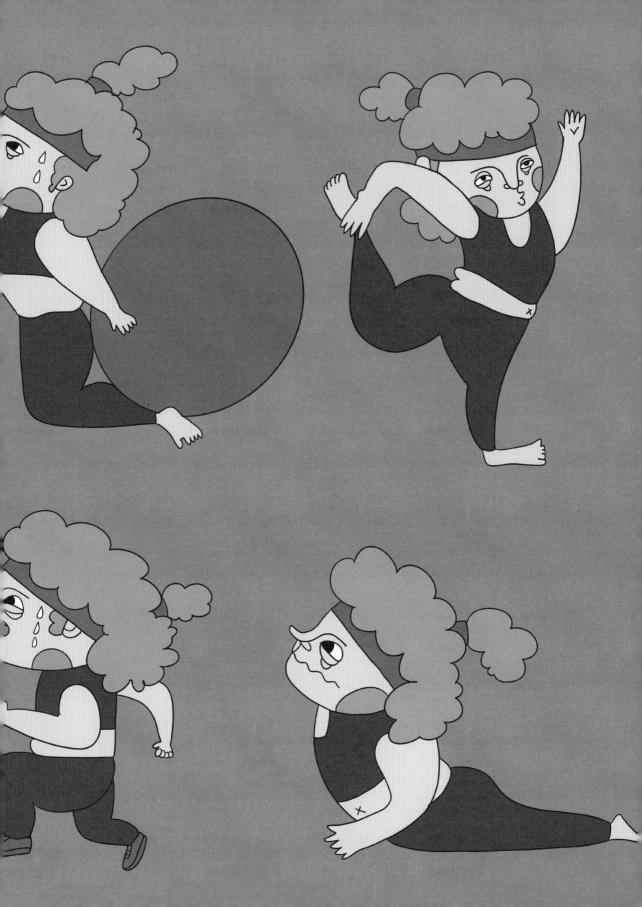

努力把當下的自己變得不像從前的自己。

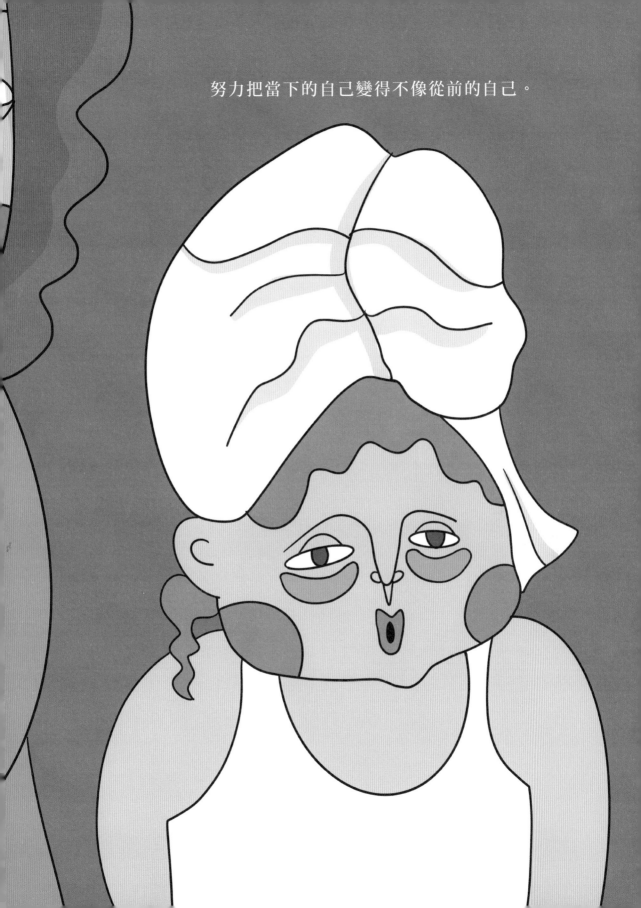

這是我想要的模樣嗎？

為何不論我怎樣改變，都不似別人呢？

究竟我要扮誰才會成為主角？

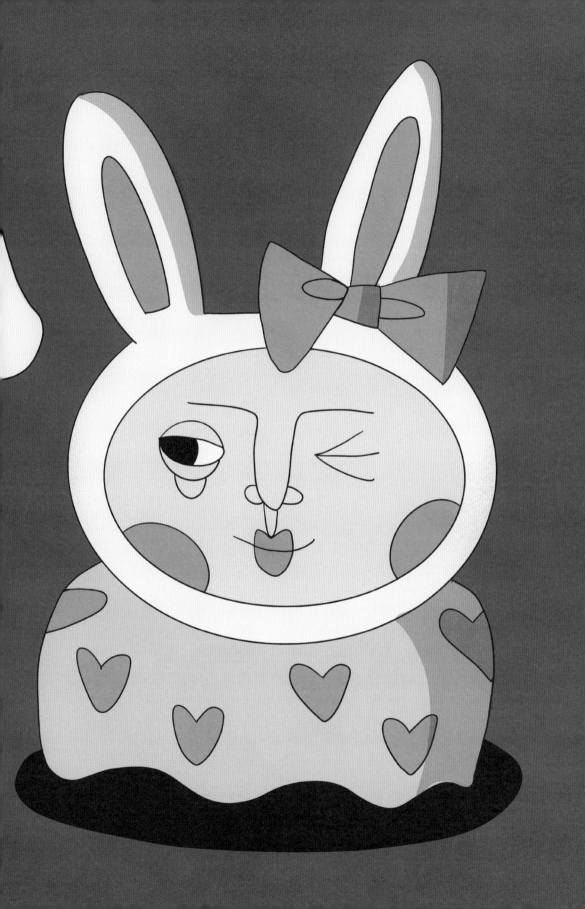

迷惘

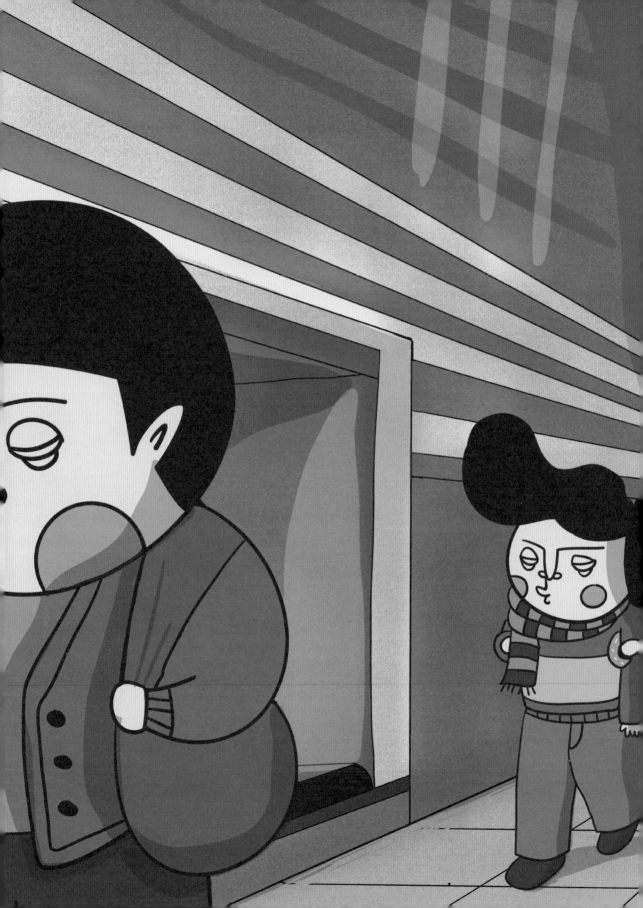

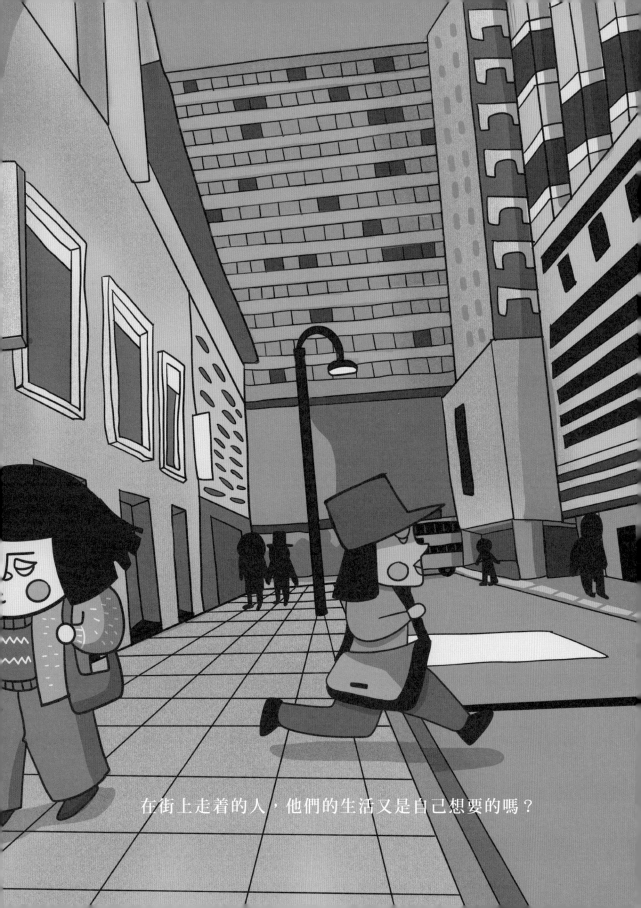

在街上走着的人，他們的生活又是自己想要的嗎？

到茶品店的人只想點自己喜歡的飲品，沒太多人會理會
店員們長相如何，在想甚麼……店員們會介意嗎？

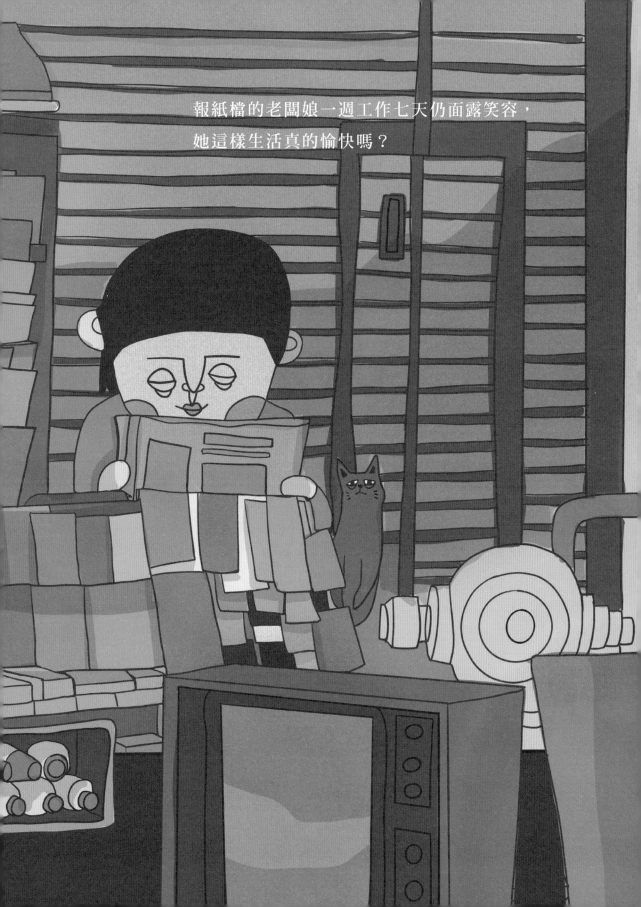

報紙檔的老闆娘一週工作七天仍面露笑容，
她這樣生活真的愉快嗎？

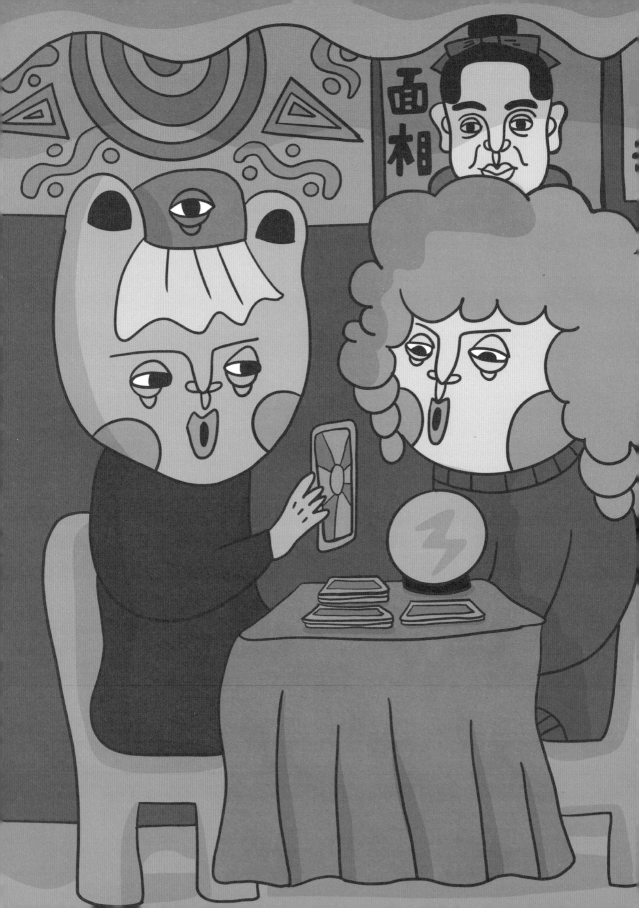

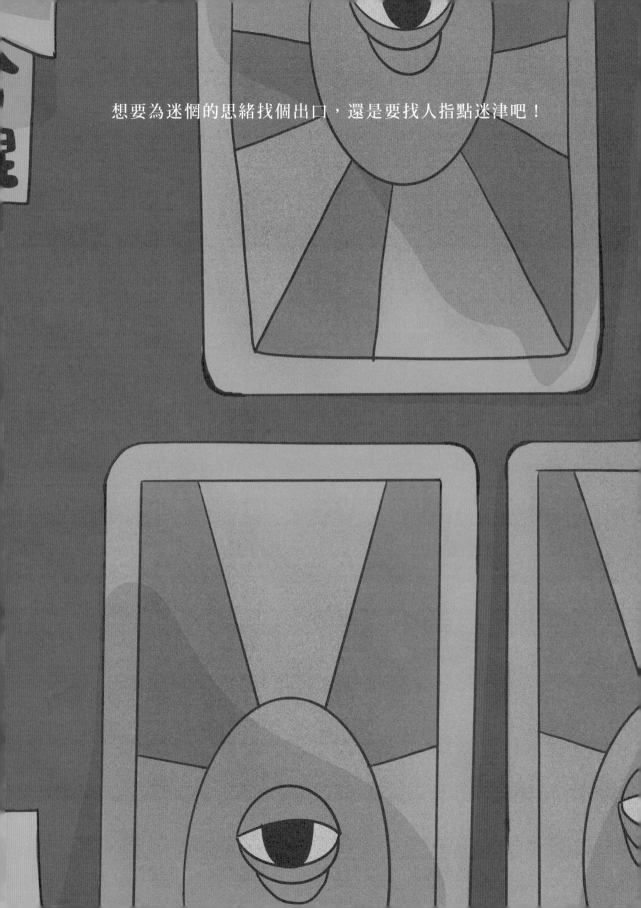

想要為迷惘的思緒找個出口，還是要找人指點迷津吧！

CHAPTER 2

奇遇

安迪・華荷★芙烈達・卡蘿★安東尼・高第★草間彌生

ANDY WARHOL FRIDA KAHLO

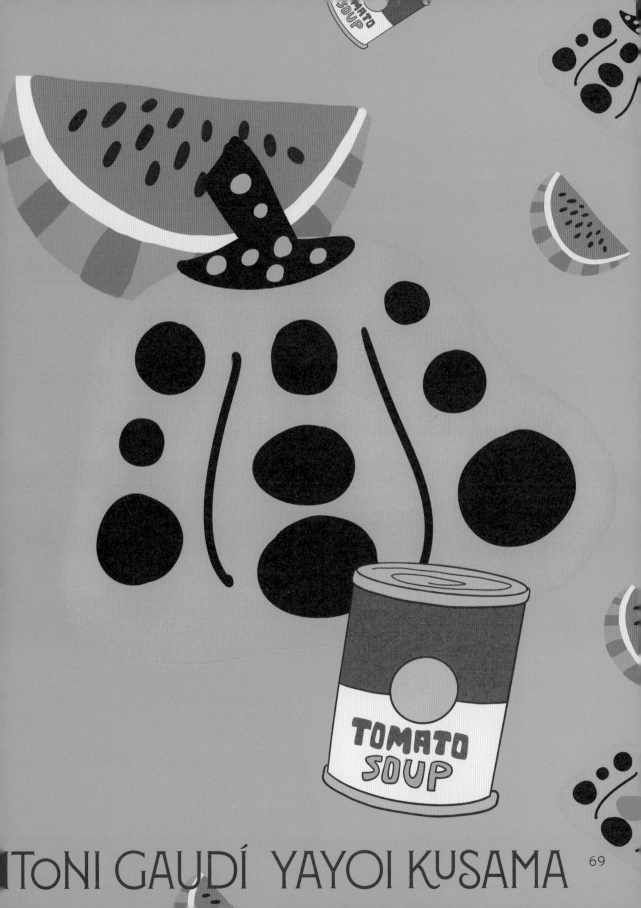

ITONI GAUDÍ YAYOI KUSAMA

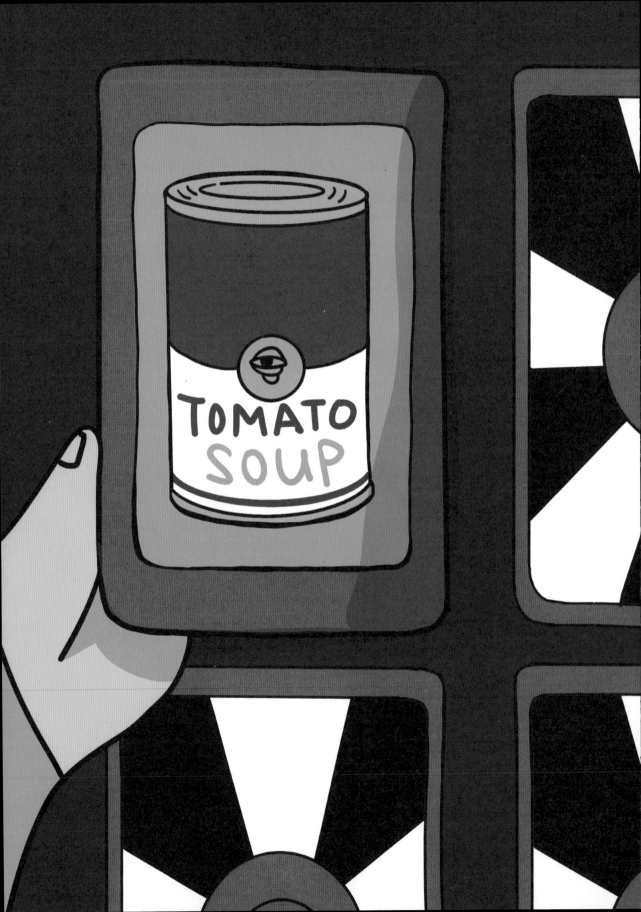

貝貝隨手揭開一張卡，她望着卡上的罐頭，
那個罐頭慢慢地帶她去到另一個世界。

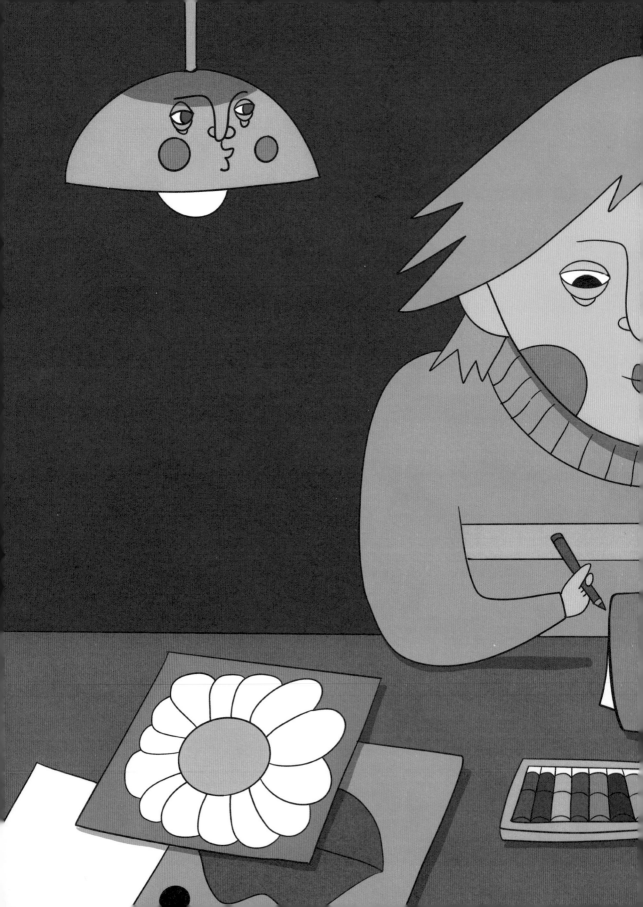

卡上的圖案把她帶到安迪・華荷
（Andy Warhol）的童年。

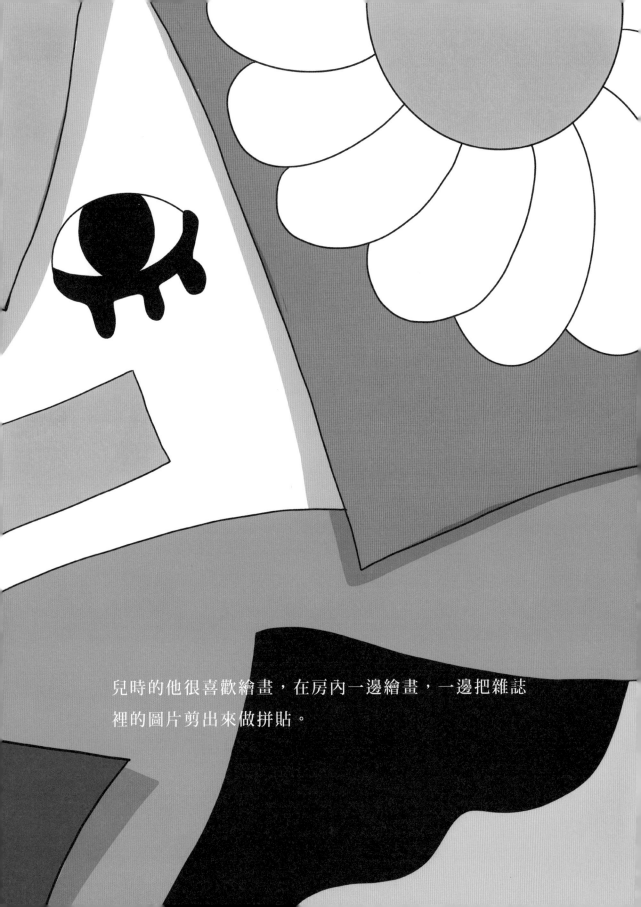

兒時的他很喜歡繪畫，在房內一邊繪畫，一邊把雜誌裡的圖片剪出來做拼貼。

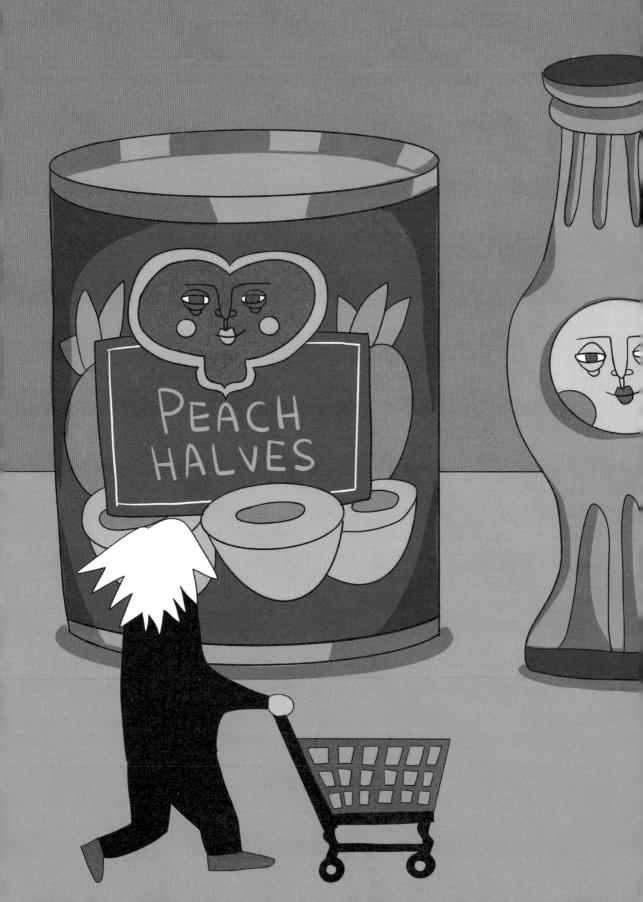

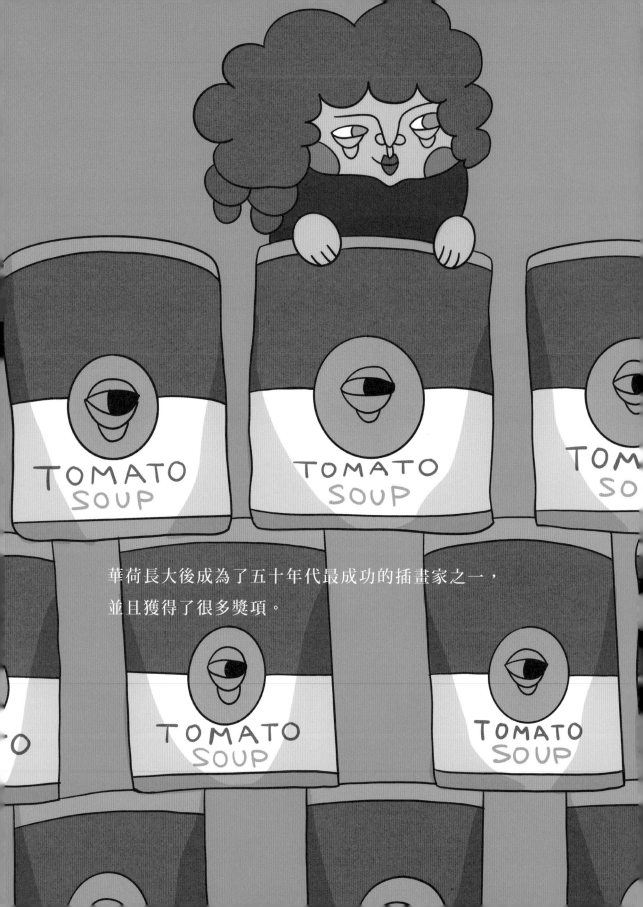

華荷長大後成為了五十年代最成功的插畫家之一，
並且獲得了很多獎項。

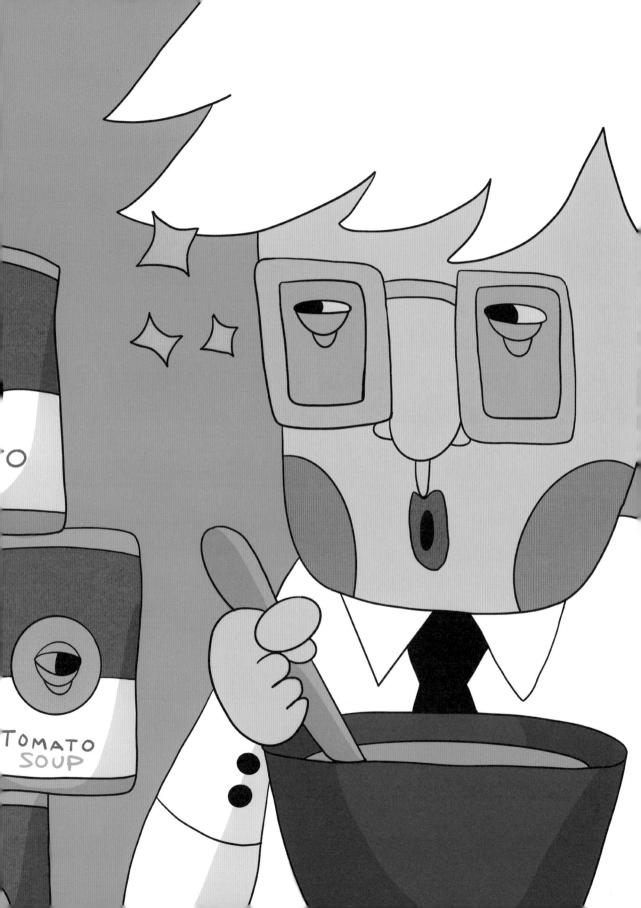

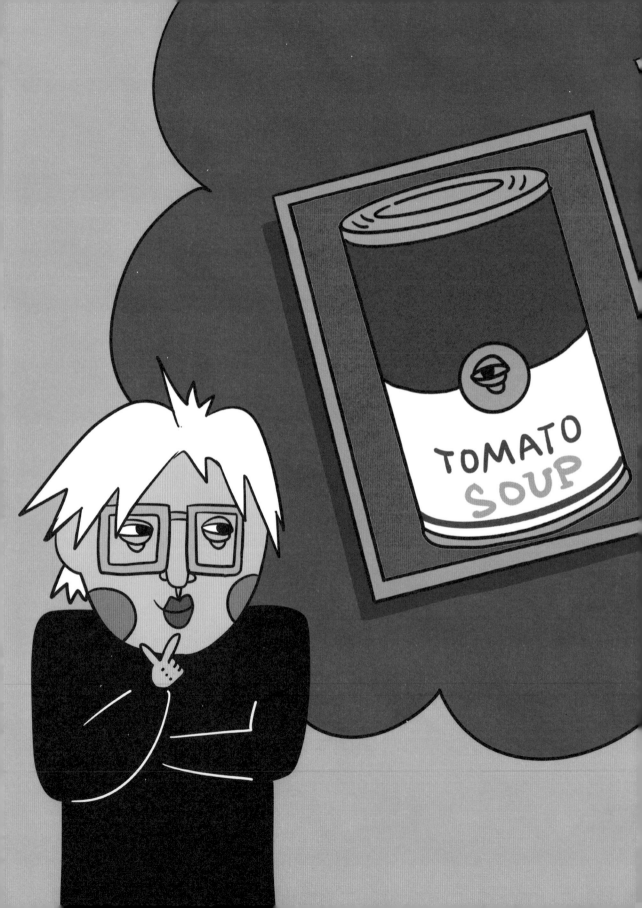

他認為藝術與金錢掛勾，因此努力把藝術商業化。
他很愛留意及收藏日常生活小物，如書信、照片、
藝術品和衣服等；此外，他對童年回憶十分重視。

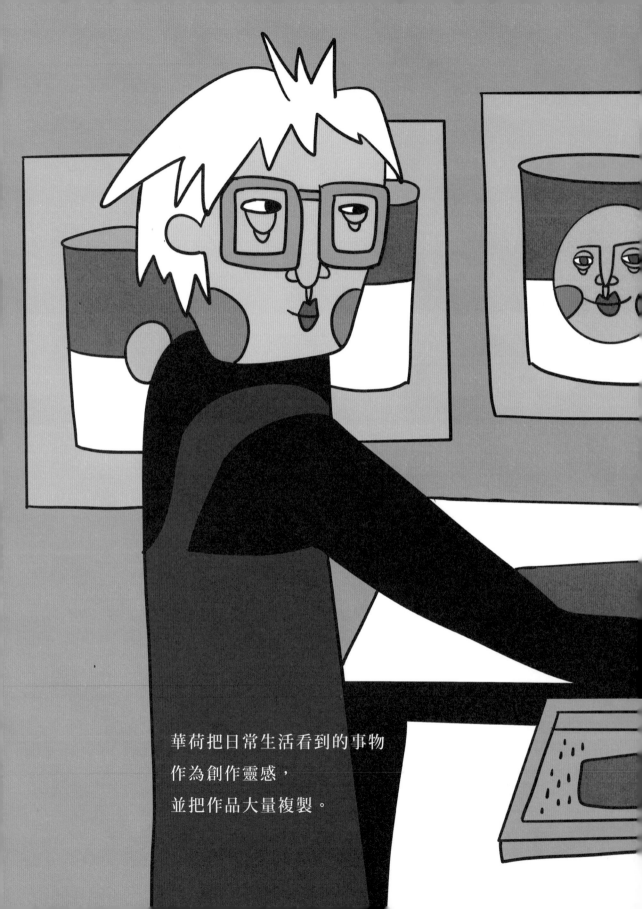

華荷把日常生活看到的事物
作為創作靈感，
並把作品大量複製。

大家對這位年輕藝術家相當關注，
其作品也相當受歡迎。

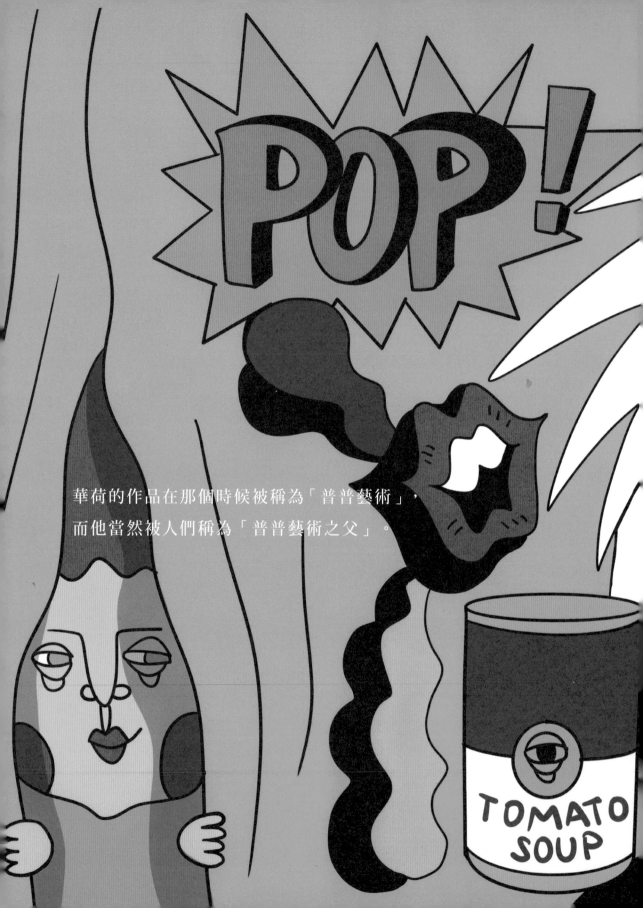

華荷的作品在那個時候被稱為「普普藝術」，
而他當然被人們稱為「普普藝術之父」。

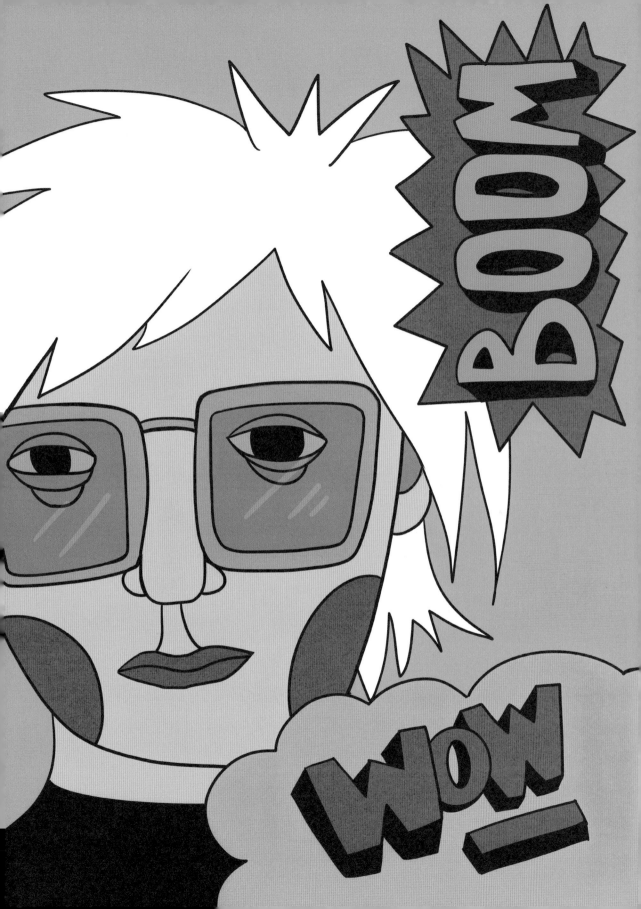

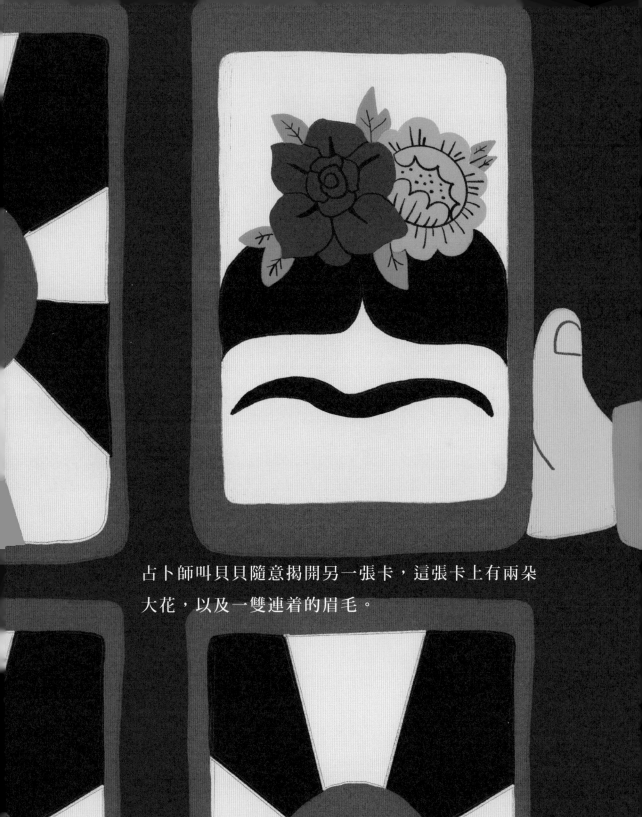

占卜師叫貝貝隨意揭開另一張卡，這張卡上有兩朵
大花，以及一雙連着的眉毛。

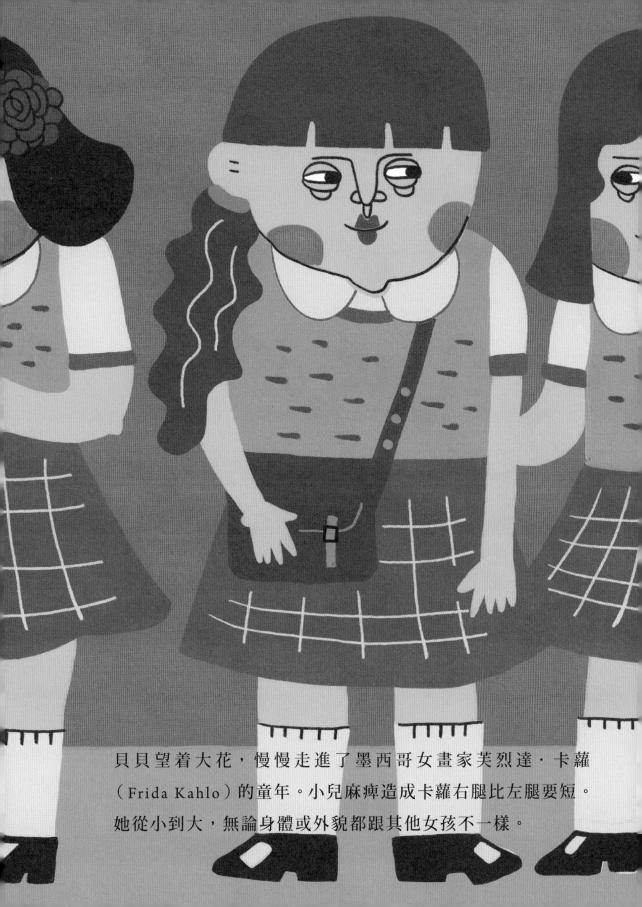

貝貝望着大花，慢慢走進了墨西哥女畫家芙烈達·卡蘿（Frida Kahlo）的童年。小兒麻痺造成卡蘿右腿比左腿要短。她從小到大，無論身體或外貌都跟其他女孩不一樣。

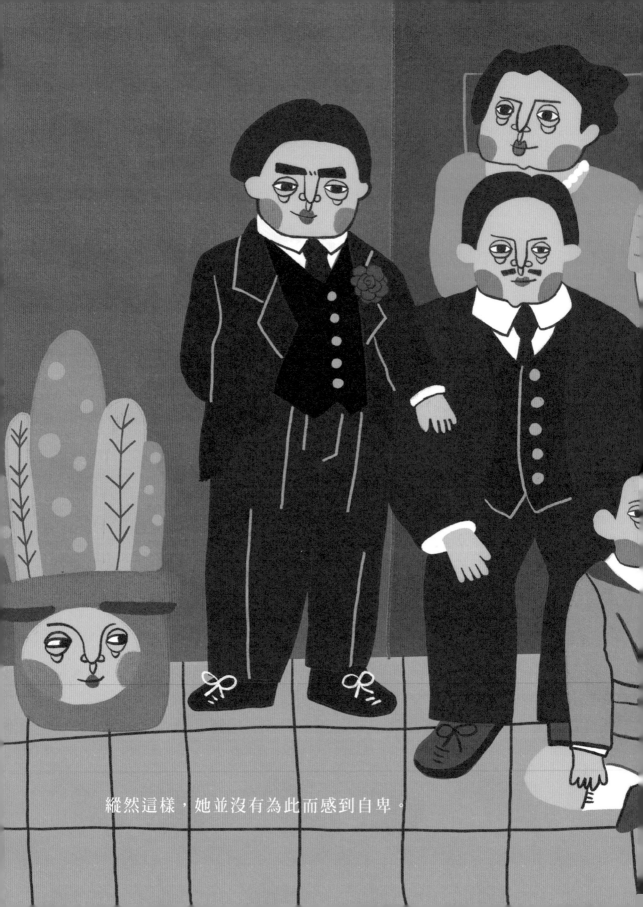

縱然這樣，她並沒有為此而感到自卑。

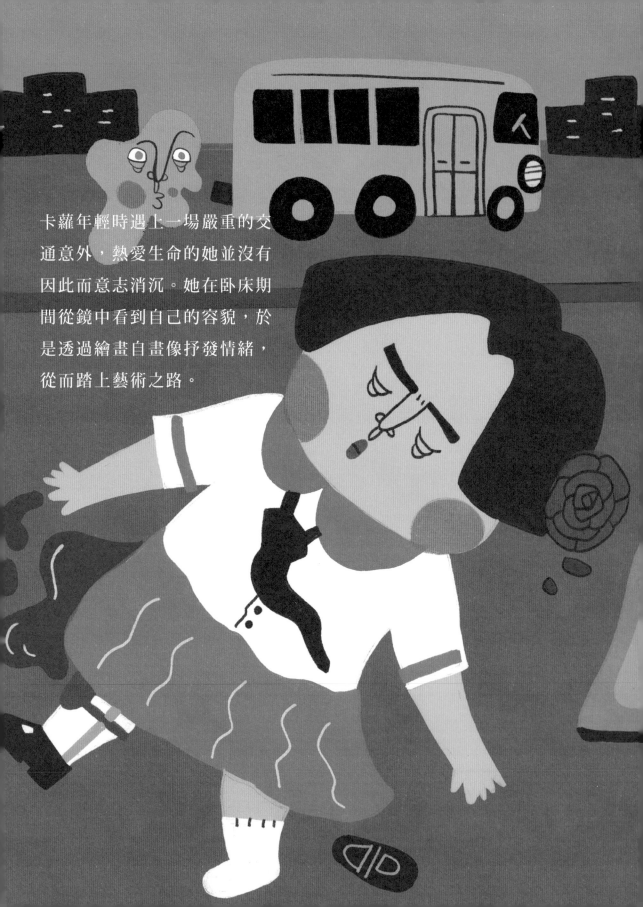

卡蘿年輕時遇上一場嚴重的交通意外，熱愛生命的她並沒有因此而意志消沉。她在臥床期間從鏡中看到自己的容貌，於是透過繪畫自畫像抒發情緒，從而踏上藝術之路。

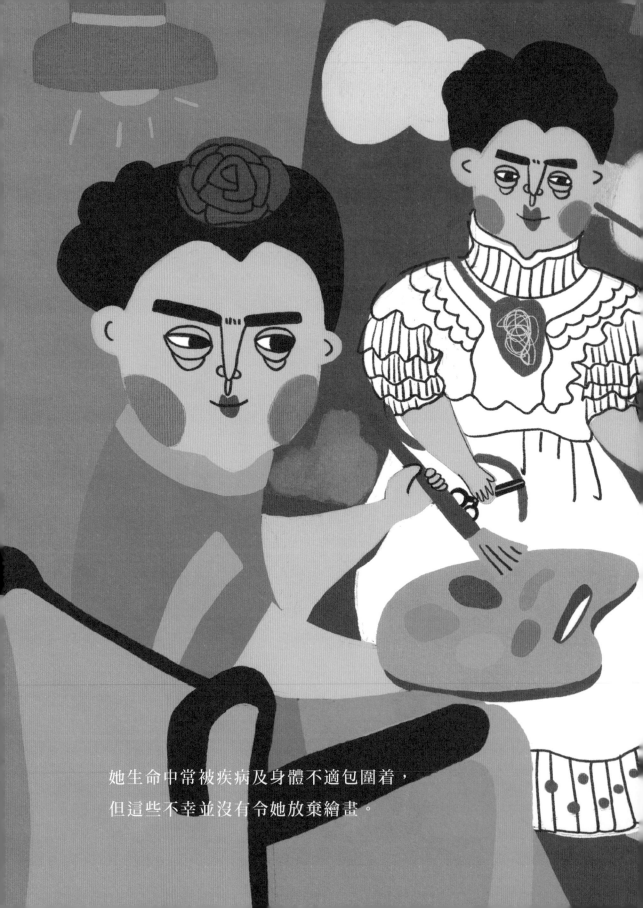

她生命中常被疾病及身體不適包圍着，
但這些不幸並沒有令她放棄繪畫。

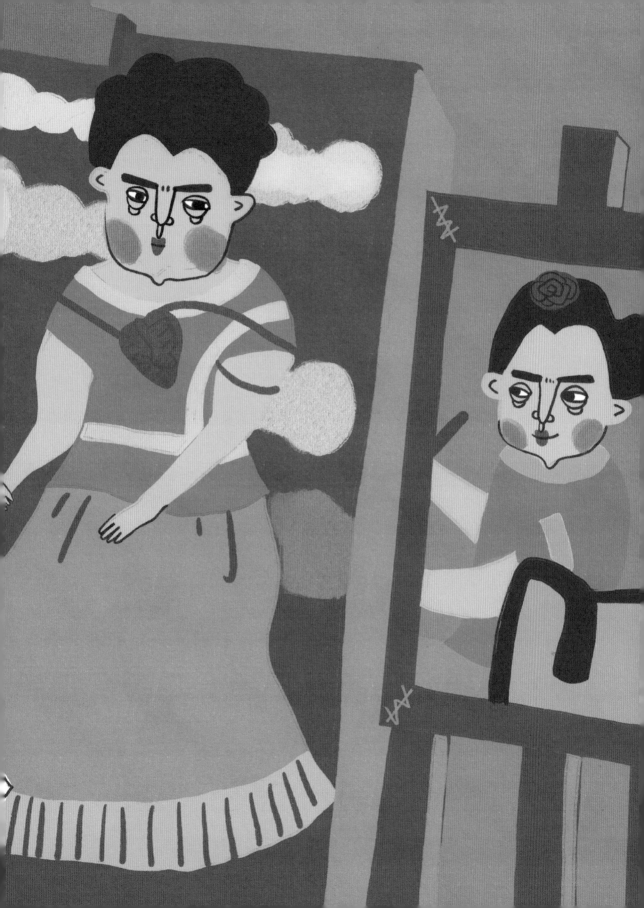

她就算臥病在床，仍然堅持舉辦個人畫展，
因為繪畫為卡蘿帶來快樂、希望和力量。

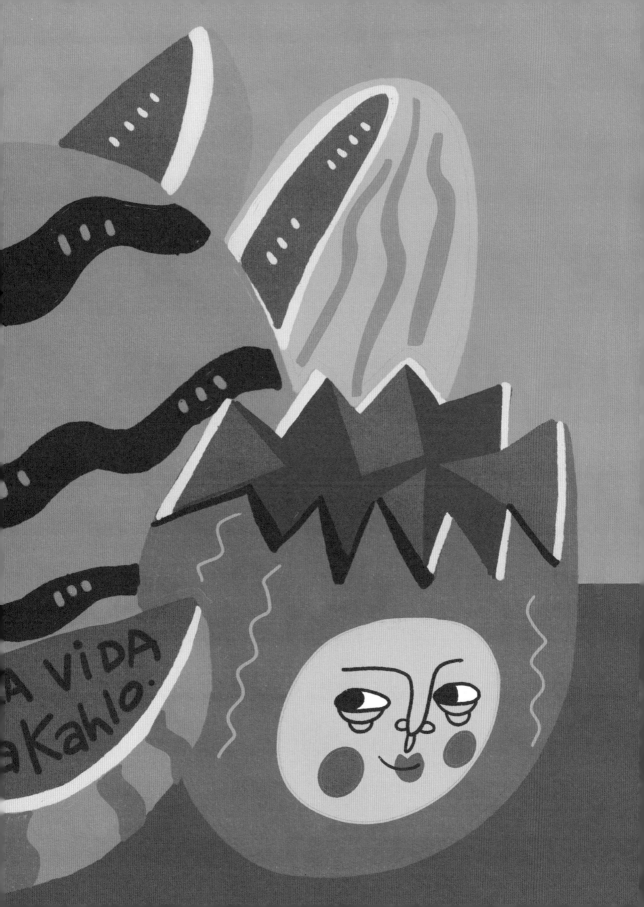

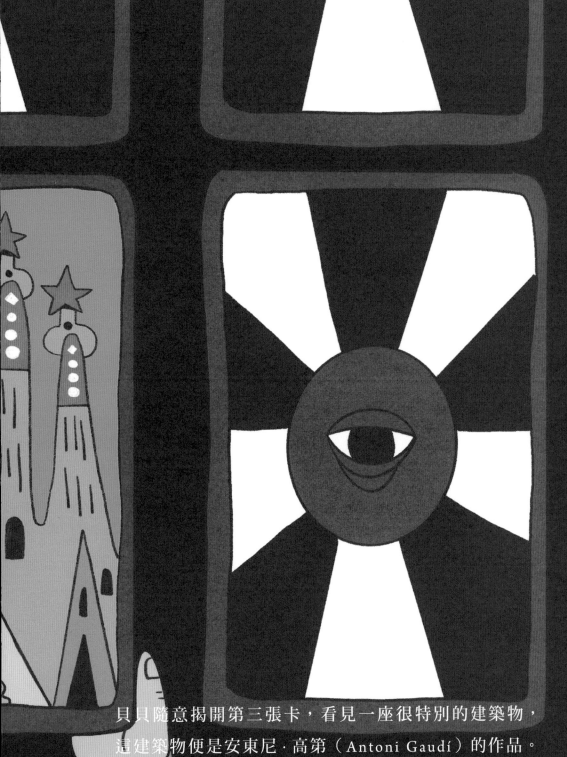

貝貝隨意揭開第三張卡，看見一座很特別的建築物，
這建築物便是安東尼‧高第（Antoni Gaudí）的作品。

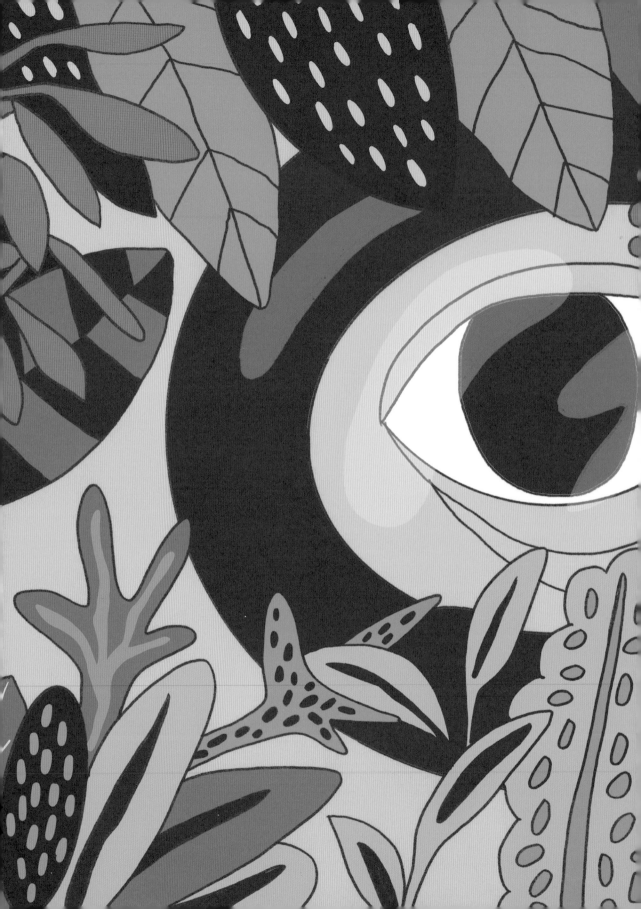

高第從小患有風濕病，他在養病期間把興趣放到觀察大自然上。

高第因受到父親的鼓勵而到巴塞隆拿修讀建築，
在學期間他經常缺課……

但他其實是跑到工匠的工作室實習。

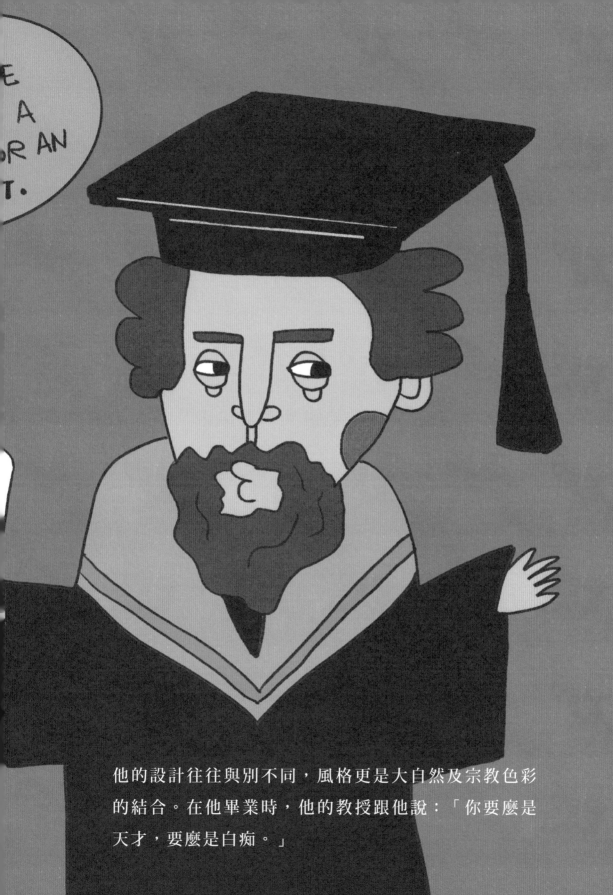

他的設計往往與別不同，風格更是大自然及宗教色彩
的結合。在他畢業時，他的教授跟他說：「你要麼是
天才，要麼是白痴。」

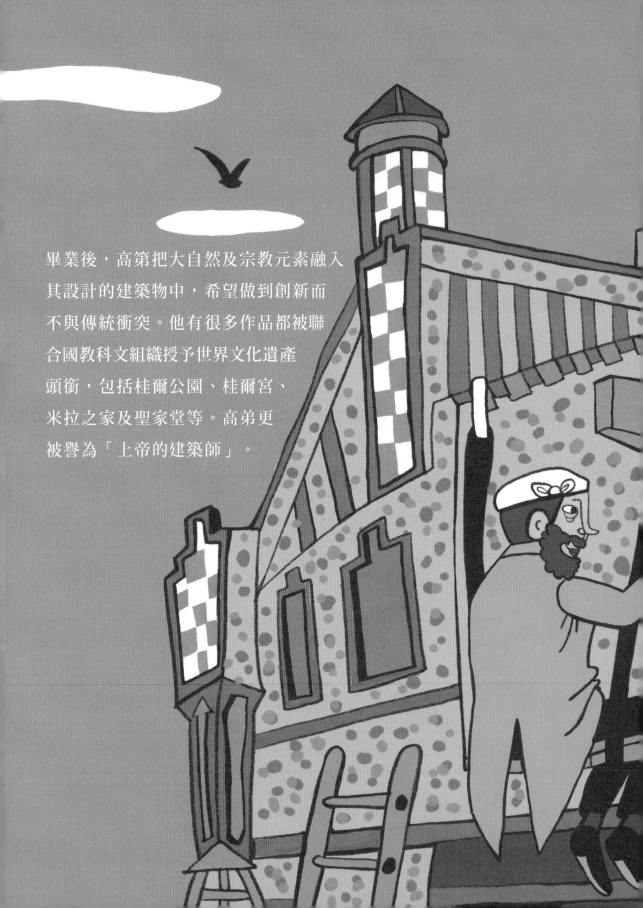

畢業後，高第把大自然及宗教元素融入
其設計的建築物中，希望做到創新而
不與傳統衝突。他有很多作品都被聯
合國教科文組織授予世界文化遺產
頭銜，包括桂爾公園、桂爾宮、
米拉之家及聖家堂等。高弟更
被譽為「上帝的建築師」。

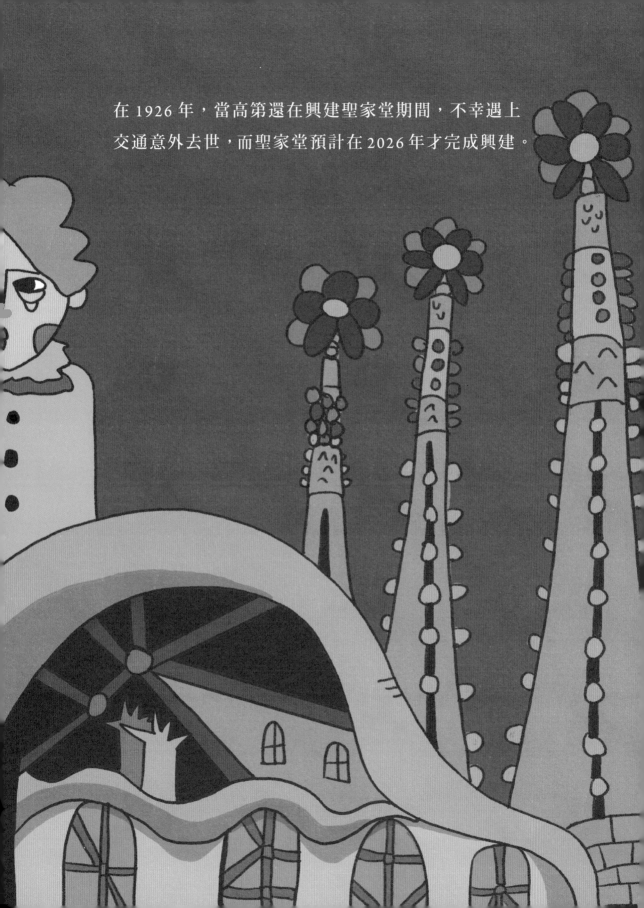

在 1926 年，當高第還在興建聖家堂期間，不幸遇上
交通意外去世，而聖家堂預計在 2026 年才完成興建。

占卜師叫貝貝隨意揭開最後一張卡，卡上的
波點帶貝貝來到一個長滿花及生果的田園。

正在那田園裡繪畫的就是草間彌生（Yayoi Kusama）。

她從小便有幻覺幻聽，看到甚麼都有小圓點。

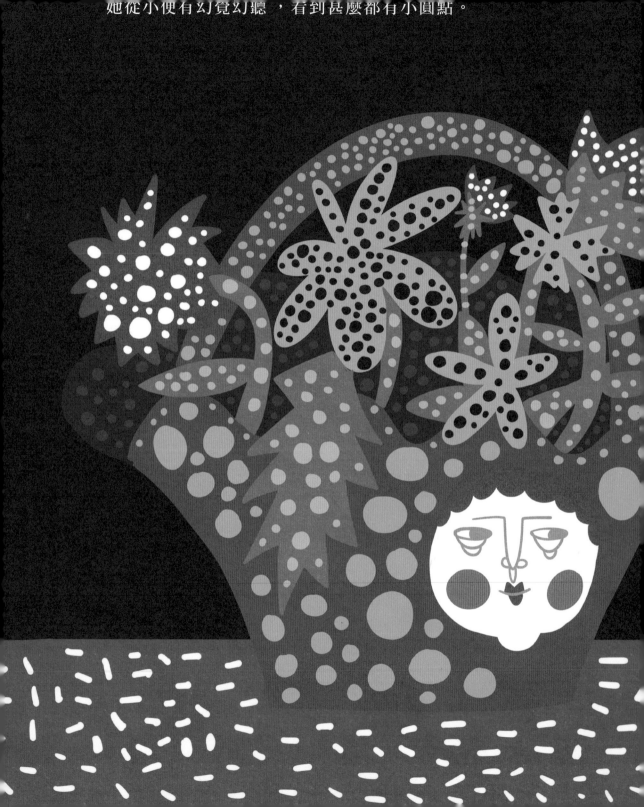

她在日本修讀美術，二十七歲時移居紐約。

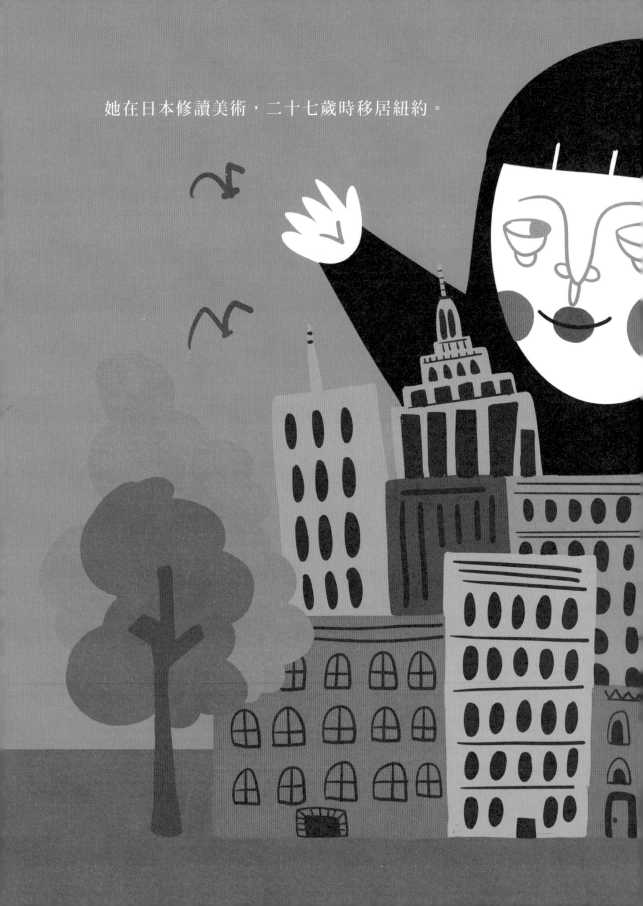

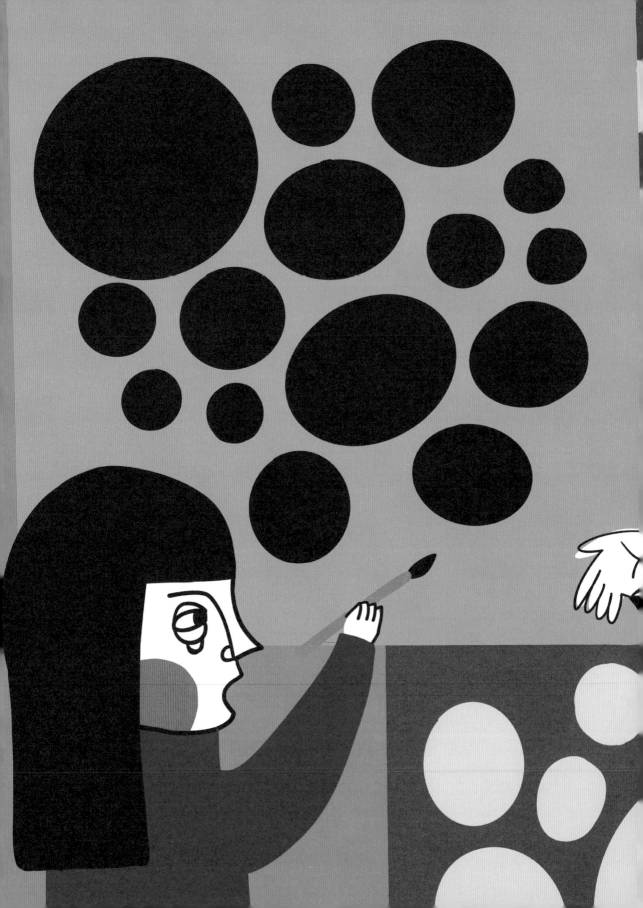

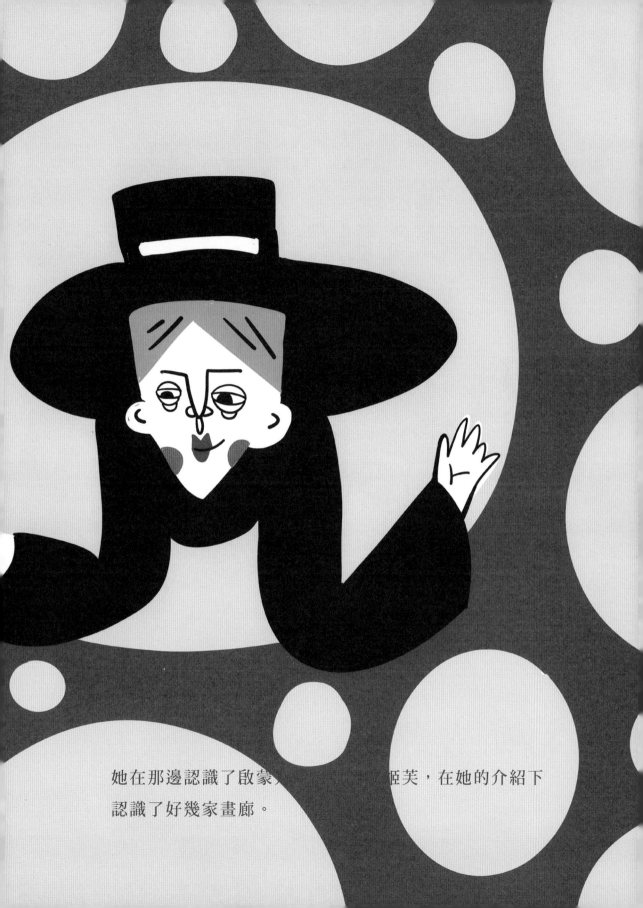

她在那邊認識了啟蒙⋯⋯⋯⋯嫗芙，在她的介紹下
認識了好幾家畫廊。

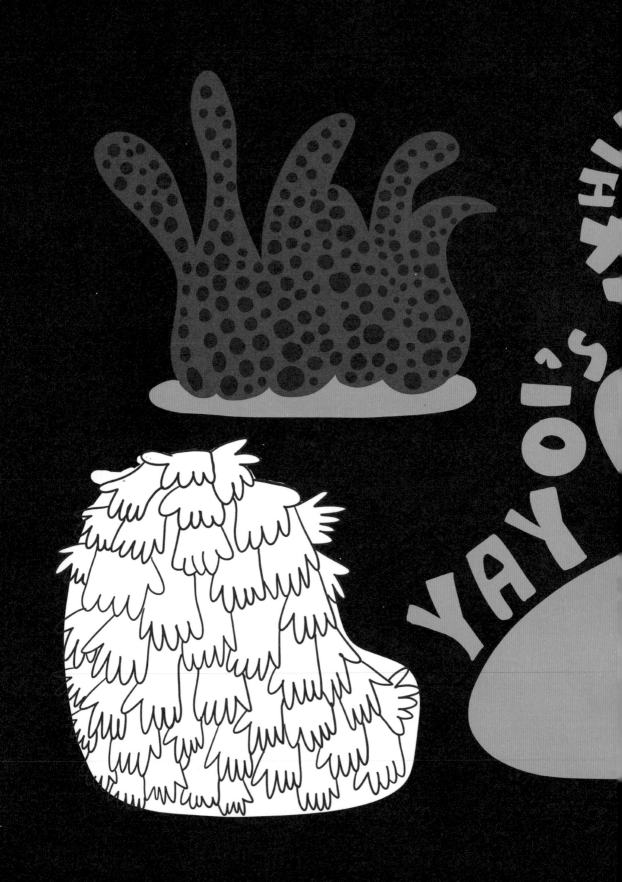

畫廊對她的作品十分欣賞，在舉辦了幾個展覽後，草
間彌生便開始在當地的藝術界活躍起來。

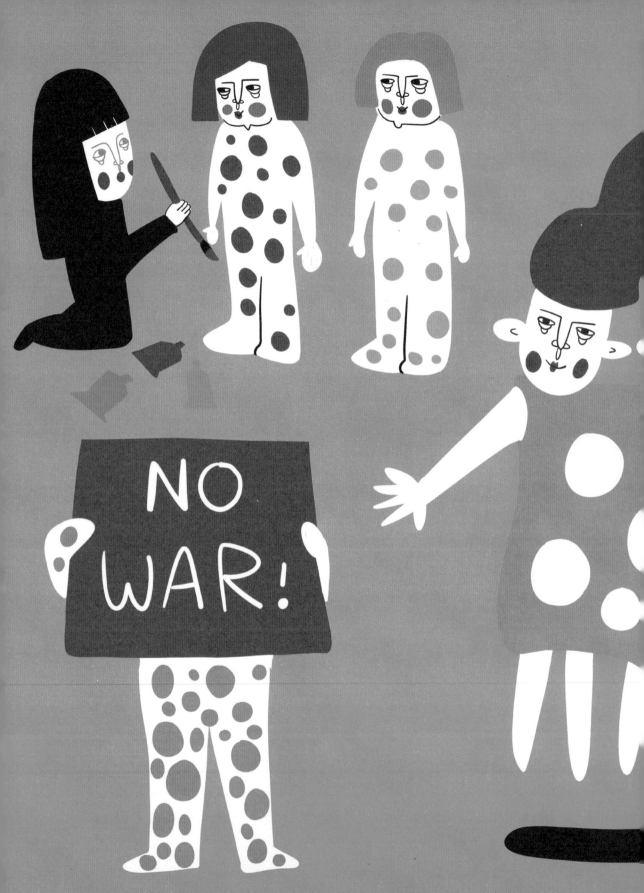

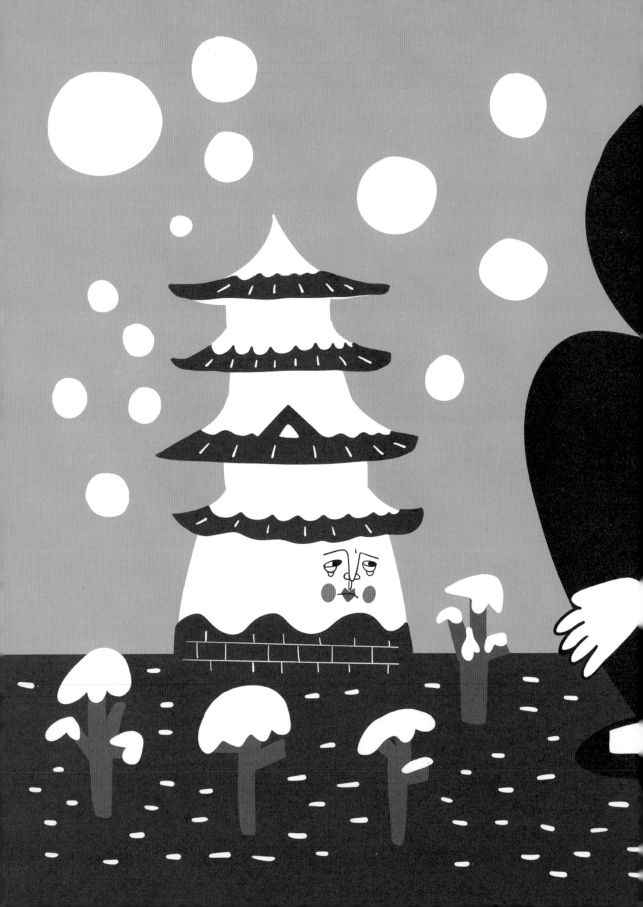

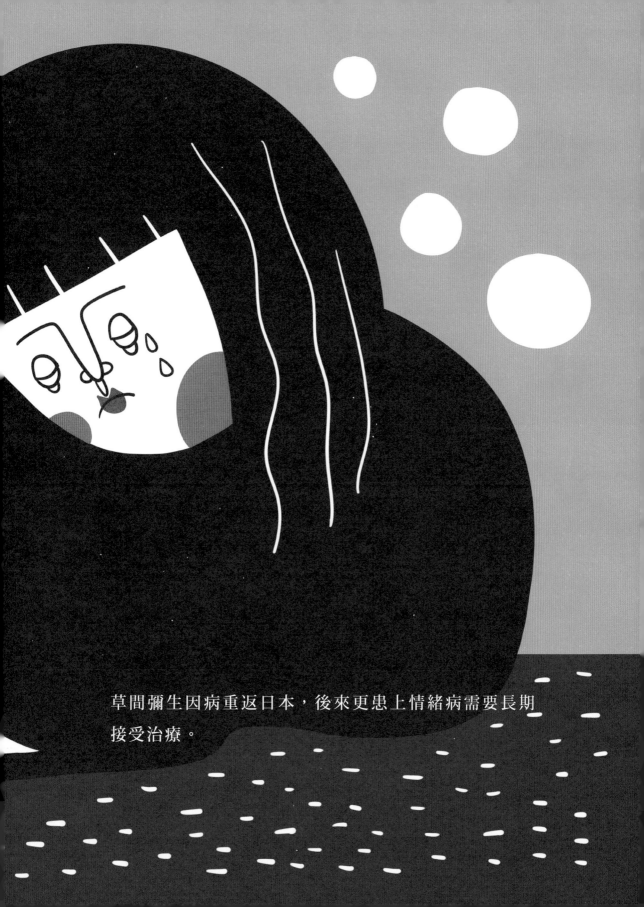

草間彌生因病重返日本，後來更患上情緒病需要長期
接受治療。

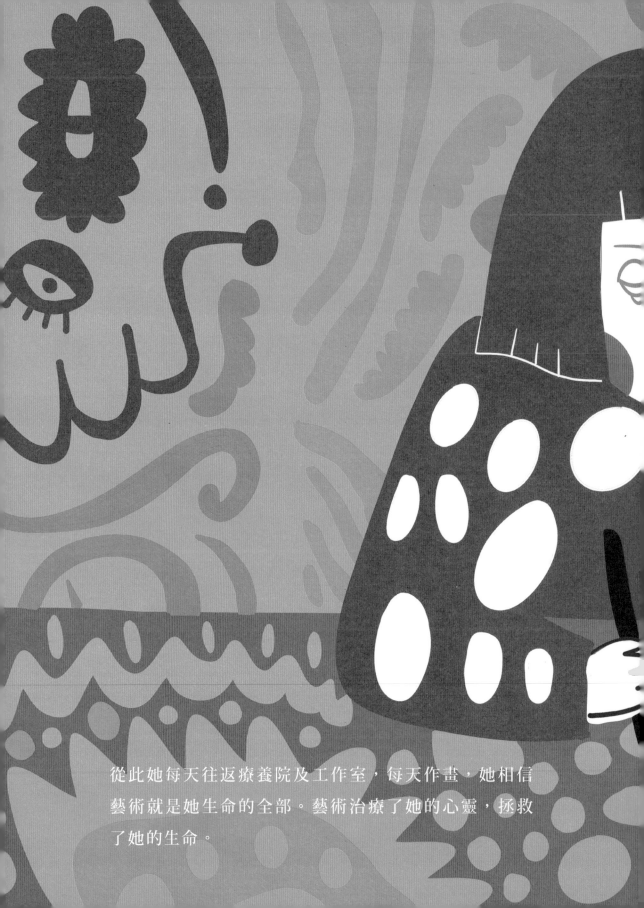

從此她每天往返療養院及工作室，每天作畫，她相信
藝術就是她生命的全部。藝術治療了她的心靈，拯救
了她的生命。

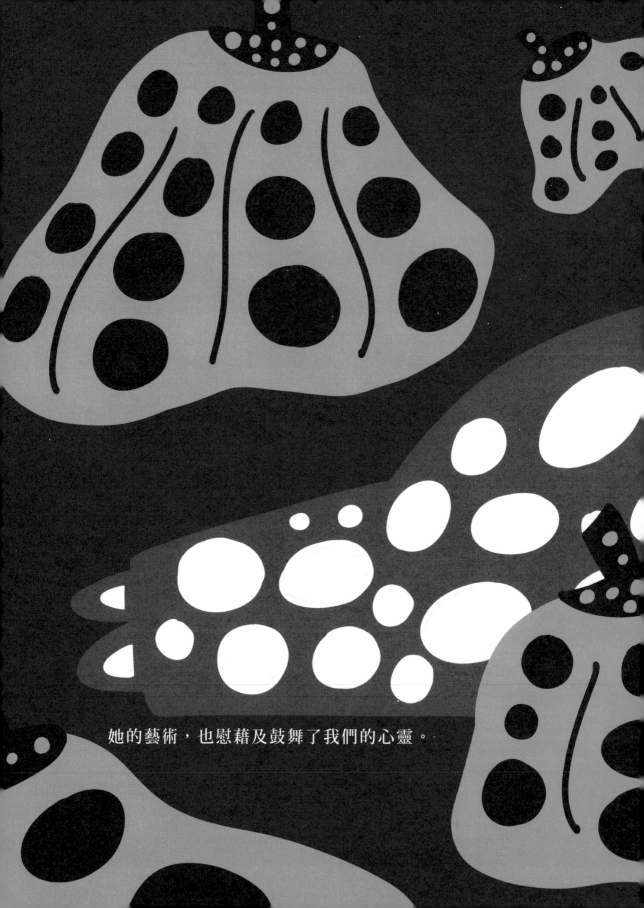

她的藝術，也慰藉及鼓舞了我們的心靈。

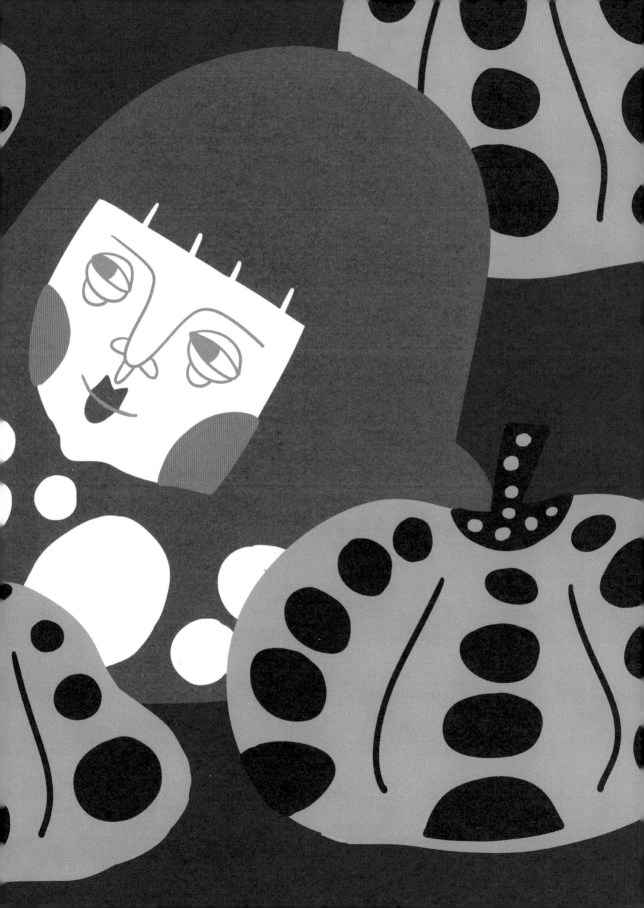

CHAPTER 3

做自己的

主角

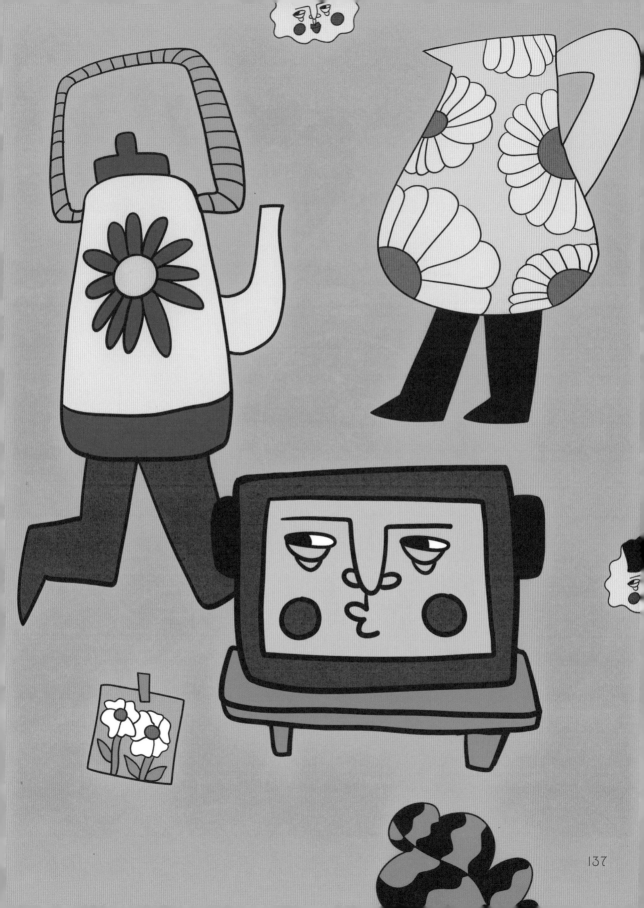

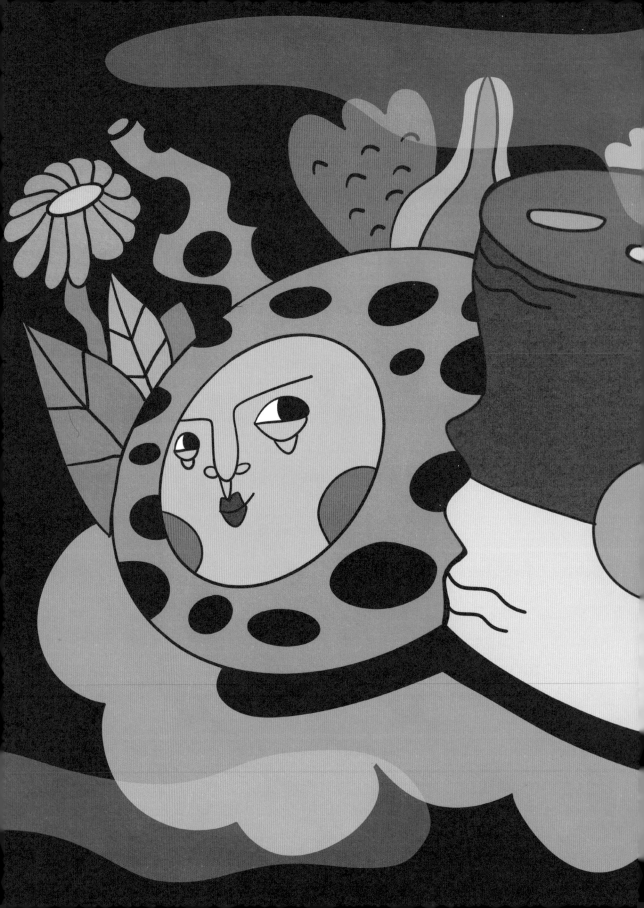

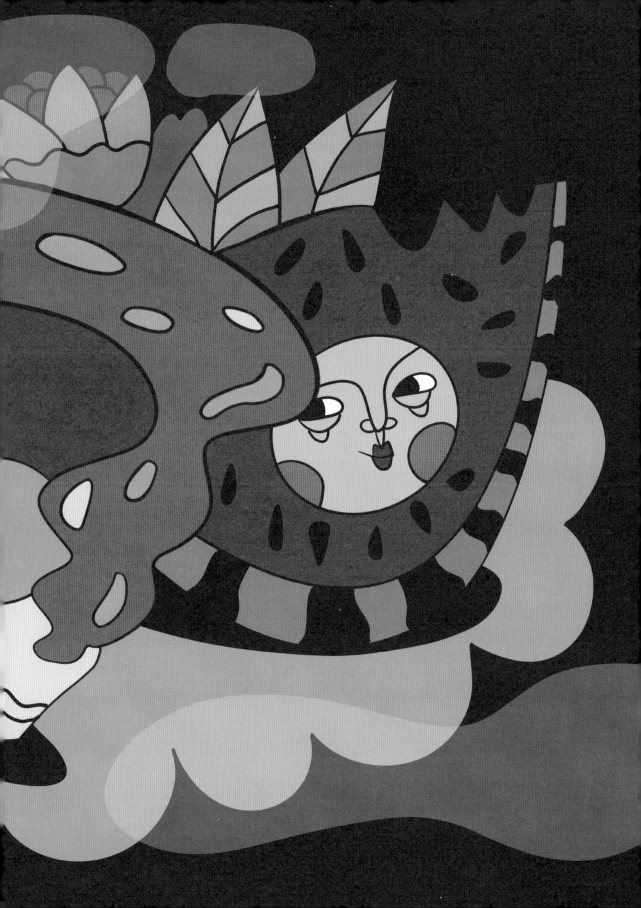

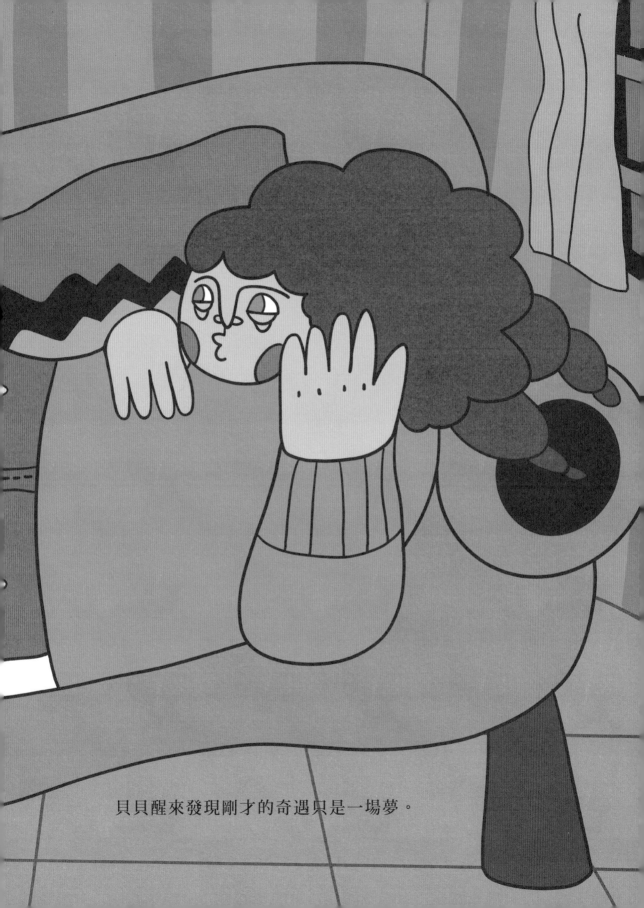

貝貝醒來發現剛才的奇遇只是一場夢。

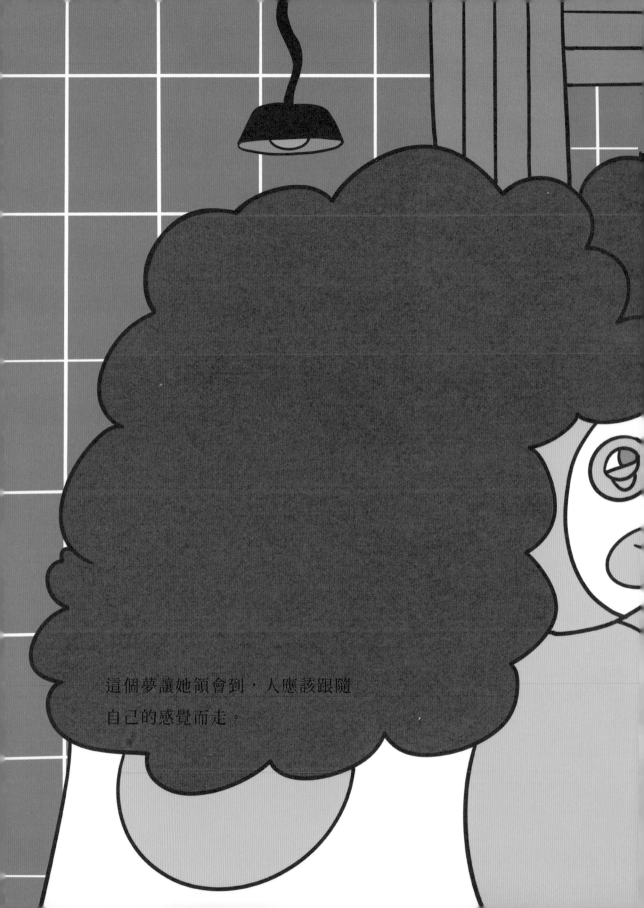

這個夢讓她領會到，人應該跟隨
自己的感覺而走。

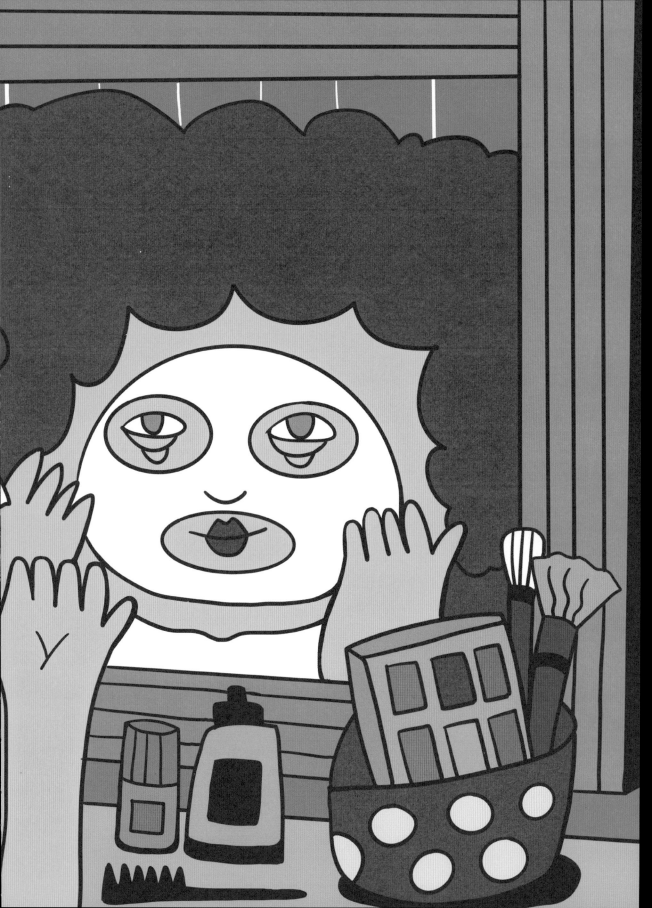

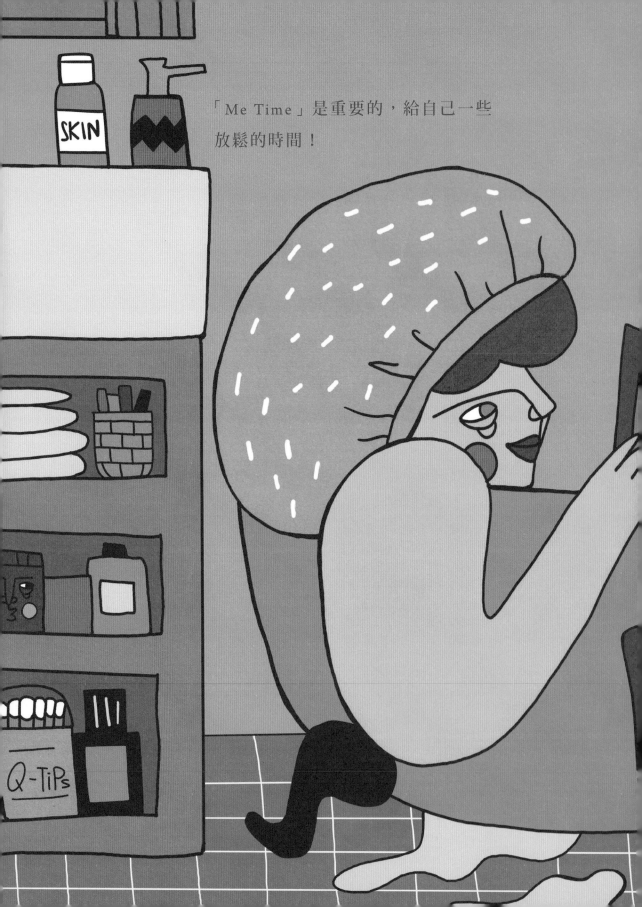

「Me Time」是重要的，給自己一些
放鬆的時間！

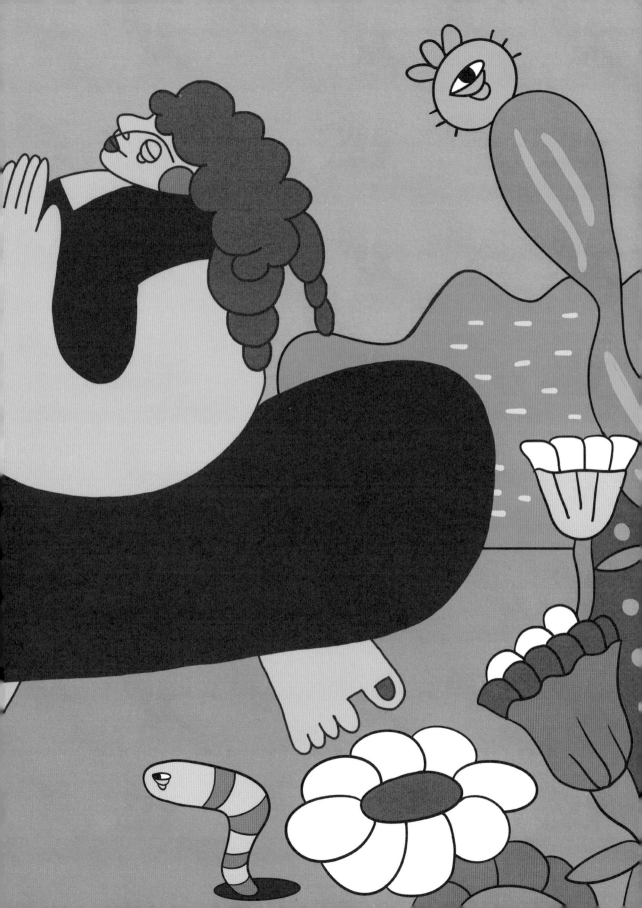

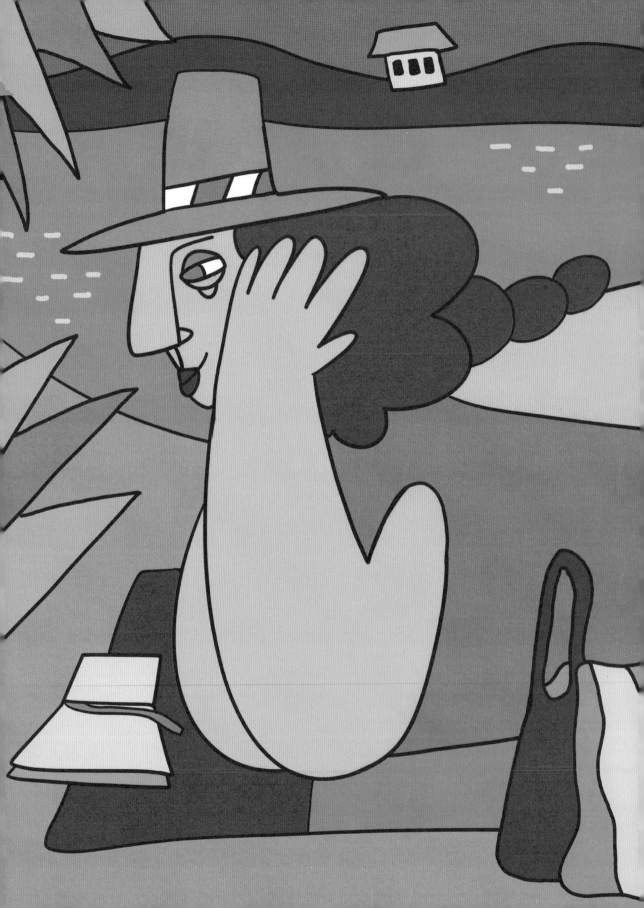

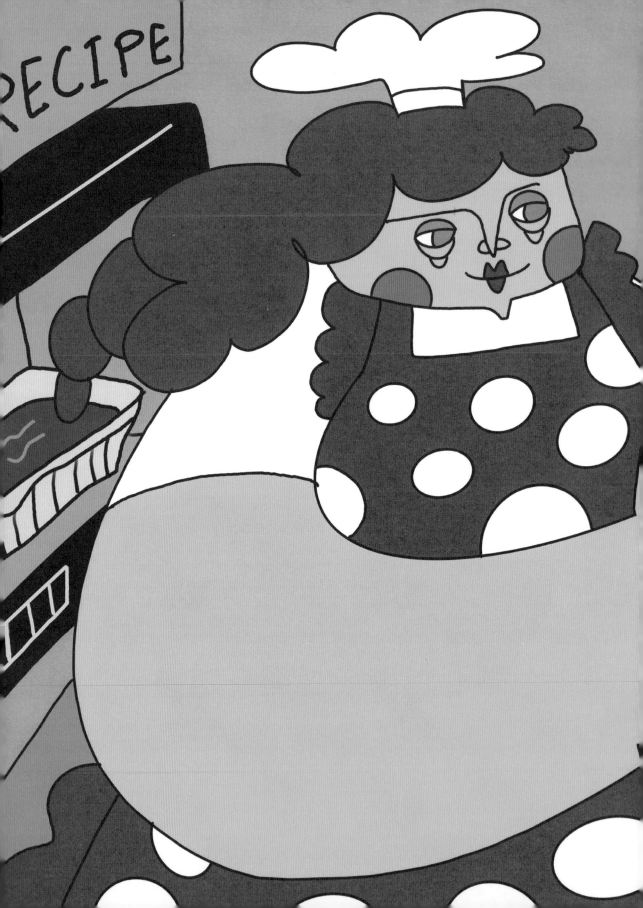

誰說胖胖的不可跳舞？

轉換髮型：有時候轉換髮型，就可轉換心情。

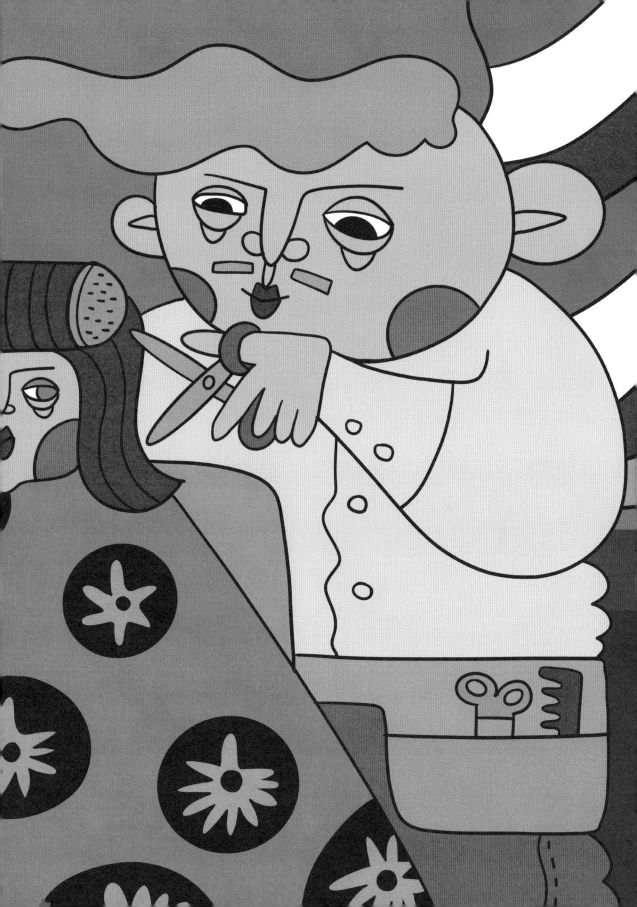

不要浪費新造型，隨便找個朋友約會吧！

和朋友聚餐，聊些無關痛癢的，可忘記自身的煩惱。

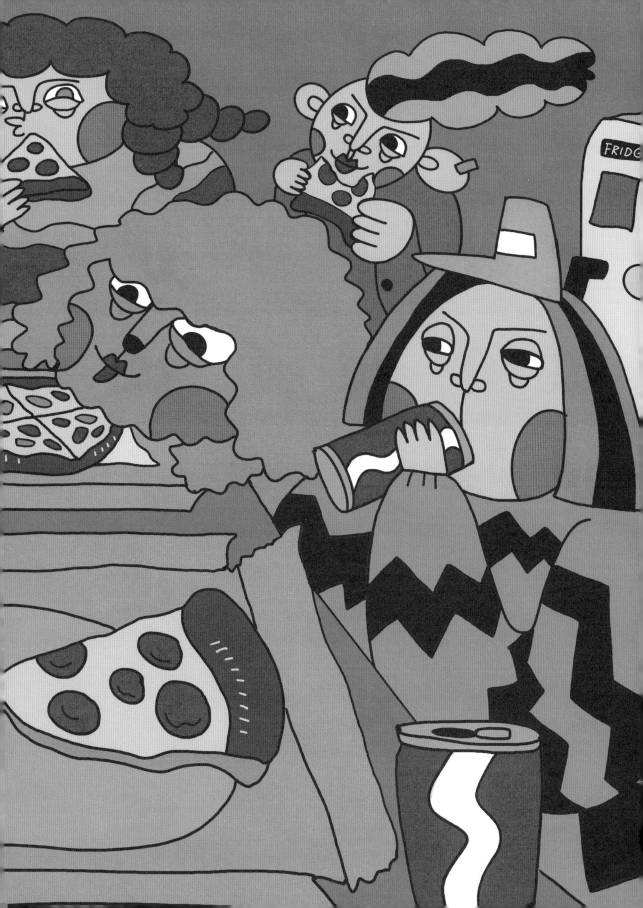

困在同一個地方太久，就出去走走吧。

每個經歷與回憶，都是旅行的意義。

我們也不可能每一天都過得好，總有氣餒的日子……

遇到苦惱的事情，我們千萬不要忍着不哭，盡情大哭一場，哭到累了，便好好睡一覺，醒來再重新開始。

又或者找不同的人傾訴，直到連自己也不想再提起。

時間可以沖淡一切記憶，無論好與不好。

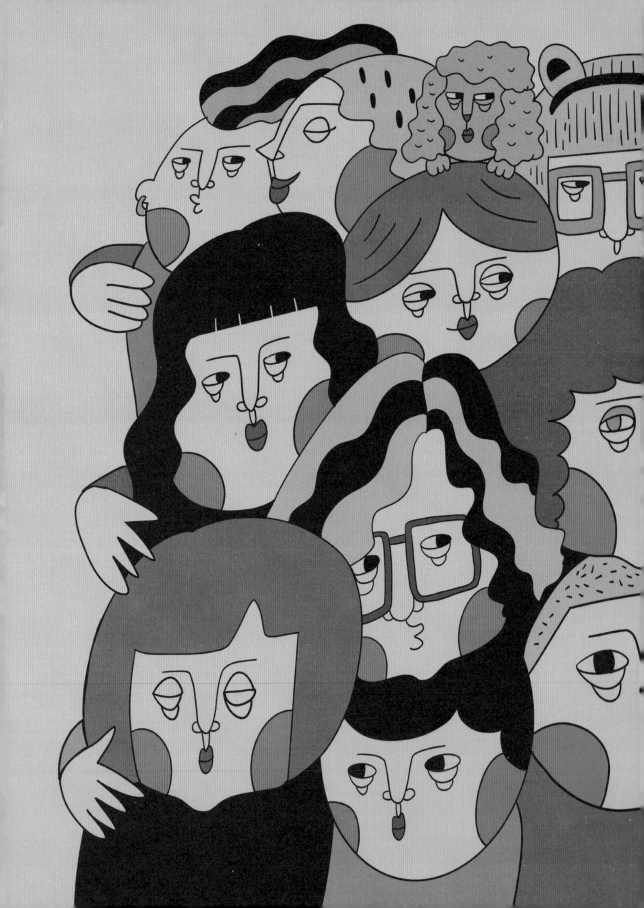

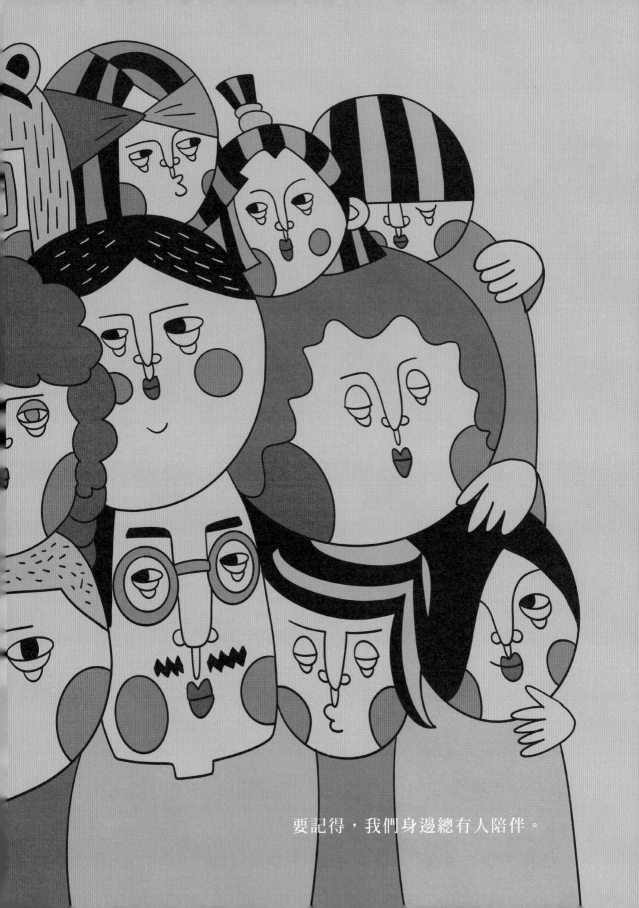

要記得，我們身邊總有人陪伴。

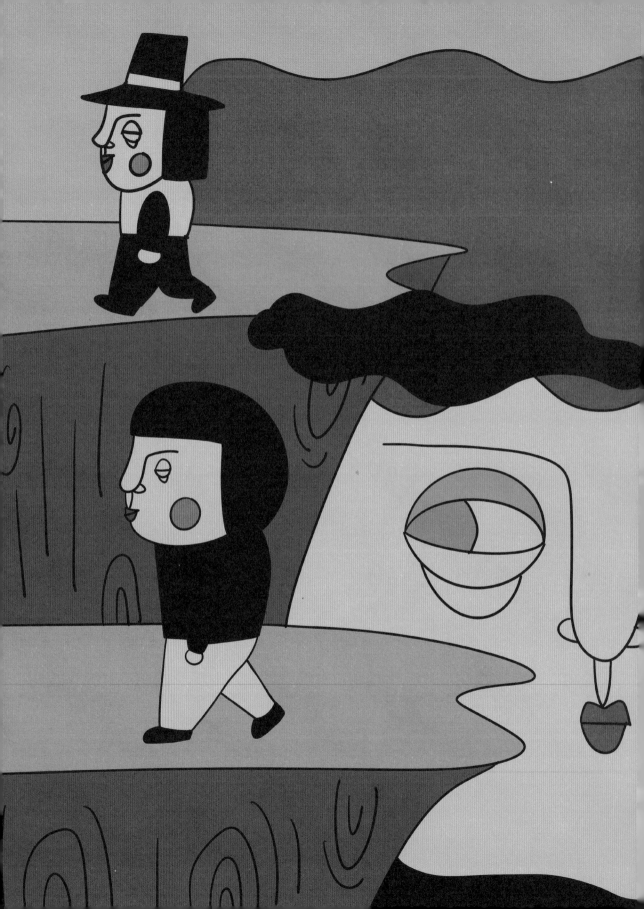

有些人會離我們而去。

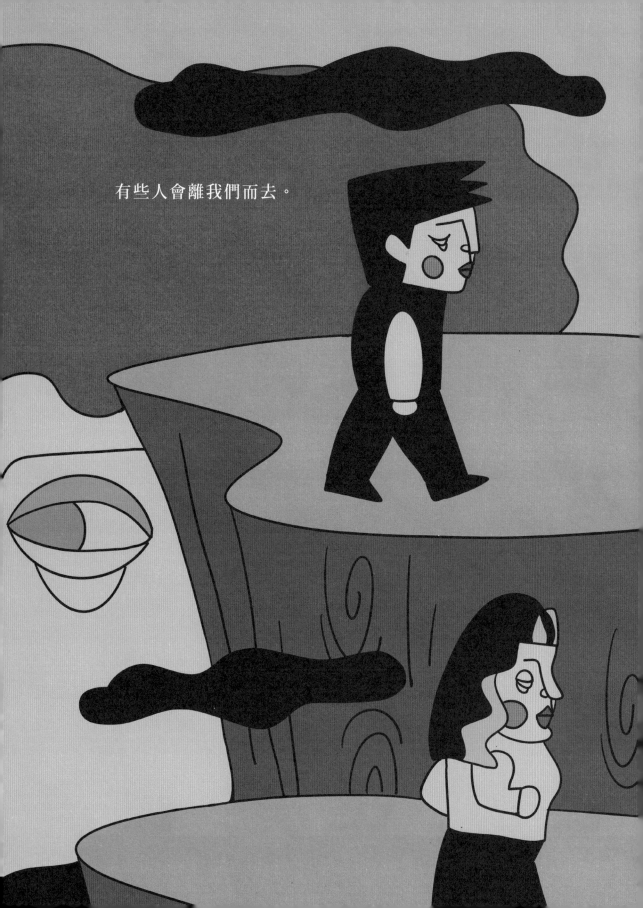

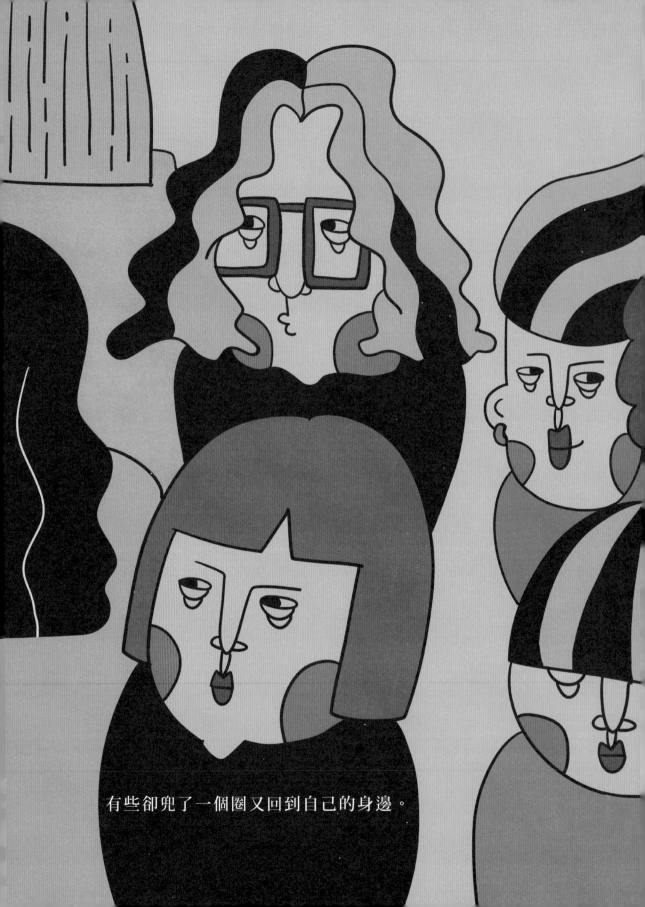

有些卻兜了一個圈又回到自己的身邊。

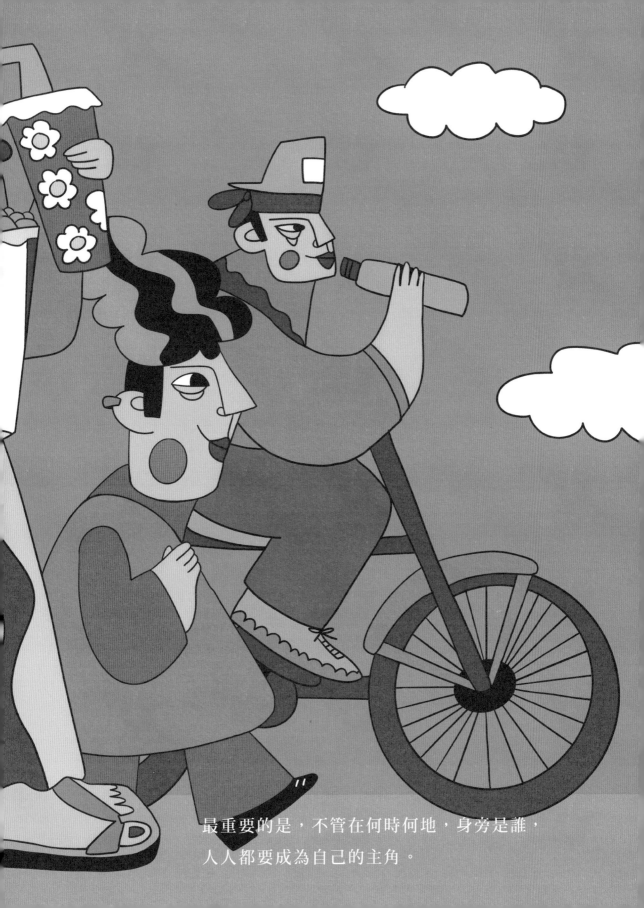

最重要的是，不管在何時何地，身旁是誰，
人人都要成為自己的主角。

本出版物獲第二屆「想創你未來——初創作家出版資助計劃」資助。
該計劃由香港出版總會主辦，香港特別行政區政府「創意香港」贊助。

鳴謝：
主辦機構：香港出版總會
贊助機構：香港特別行政區政府「創意香港」

「想創你未來——初創作家出版資助計劃」免責聲明：

香港特別行政區政府僅為本項目提供資助，除此之外並無參與項目。在本刊物／活動內
（或由項目小組成員）表達的任何意見、研究成果、結論或建議，均不代表香港特別行政
區政府、文化體育及旅遊局、創意香港、創意智優計劃秘書處或創意智優計劃審核委員會
的觀點。

[書名]　　做自己的主角
[作者]　　Isatisse

[責任編輯]　羅文懿

[出版]　　三聯書店（香港）有限公司
　　　　　香港北角英皇道四九九號北角工業大廈二十樓
　　　　　Joint Publishing (H.K.) Co., Ltd.
　　　　　20/F., North Point Industrial Building,
　　　　　499 King's Road, North Point, Hong Kong
[香港發行]　香港聯合書刊物流有限公司
　　　　　香港新界荃灣德士古道二二〇至二四八號十六樓
[印刷]　　美雅印刷製本有限公司
　　　　　香港九龍觀塘榮業街六號四樓A室
[版次]　　二〇二三年六月香港第一版第一次印刷
[規格]　　十六開（180mm × 240mm）一九二面
[國際書號]　ISBN 978-962-04-5285-7

三聯書店
http://jointpublishing.com

JPBooks.Plus
http://jpbooks.plus